赛马

二胡自学
从入门到高手

王猛 编著

SAIMA
ERHU ZIXUE
CONG RUMEN DAO GAOSHOU

全国百佳图书出版单位

化学工业出版社

·北京·

图书在版编目（CIP）数据

赛马：二胡自学从入门到高手/王猛编著．—北京：化学工业
出版社，2020.10 （2024.2重印）
ISBN 978-7-122-37351-9

Ⅰ．①赛… Ⅱ．①王… Ⅲ．①二胡-奏法 Ⅳ．①J632.21

中国版本图书馆CIP数据核字（2020）第121938号

　　本书作品著作权使用费已交由中国音乐著作权协会代理，个别未委托中国音乐著作权协会代理版权的作品词曲作者，请与出版社联系著作权费用。

责任编辑：田欣炜　　　　　　　　　　　美术编辑：尹琳琳
责任校对：王鹏飞

出版发行：化学工业出版社（北京市东城区青年湖南街13号　邮政编码100011）
印　　装：三河市延风印装有限公司
880mm×1230mm　1/16　印张10¼　字数315千字　2024年2月北京第1版第4次印刷

购书咨询：010-64518888　　　　　　　售后服务：010-64518899
网　　址：http://www.cip.com.cn
凡购买本书，如有缺损质量问题，本社销售中心负责调换。

定　　价：39.80元　　　　　　　　　　　　　　　　版权所有　违者必究

我国民族乐器种类繁多，形制多样，从中国乐器发展的历史来看，大多数乐器以个性鲜明著称，善于自我表现，在人们的精神世界中留下了深刻的印象。

在众多乐器中，二胡有着自己独特的魅力。它静如柔水，动如烈火，"静"表现少女般的阴柔之美，"动"展现男子般的阳刚之气。作为弓弦乐器，二胡是中国弦乐器的代表。在独奏中，它可以尽显二胡的音乐魅力，彰显个性；而在合奏中，它也可以与其他乐器融为一体，甘当绿叶。由于二胡拥有着这样的优秀特性，它也受到了众多业余爱好者的喜爱。

笔者作为一名多年致力于二胡教学的教师，接触过许多想要自学的二胡业余爱好者，也了解了很多他们在自学过程当中遇到的困难和疑惑。其中有很多问题都集中在自学教材的选择上，最常见的有教程内容太专业看不懂、乐理知识部分内容太复杂、不清楚怎么练习才有效果，等等。为了切实解决这些问题，笔者编写了这本专门针对二胡自学入门人群的教程。与传统二胡教程的编写方式不同，笔者另辟蹊径地采用了一种新的编写方式，让读者在学习了最基本的运弓和按弦方法后，就从喜爱的曲目练起，直接上手进行实战，从一首乐曲中学技法，再将学到的技法灵活运用到其他乐曲当中去。这种学习方法最大限度地减少了烦琐、枯燥的乐理知识，去除了读者的学习障碍，提高了读者的学习兴趣，使他们可以很容易地理解并掌握二胡的技法，每天都有切实可见的进步。

那么，我们用来做教学模板的这首乐曲应该怎么选择呢？

从阿炳、刘天华开始，经过了几代先辈的努力，二胡逐渐从从前的民间业余状态到最终形成了科学的专业体系，有了突飞猛进的发展，而此时也涌现出了大量优秀的二胡作品。《赛马》在当时的二胡新作品中有着很重的分量，这也是除《二泉映月》之外，人们对二胡这件乐器最了解的作品。《赛马》是由黄海怀先生在1959年创作的，乐曲起伏跌宕，奔放热烈，形象鲜明，结构简练，描绘了蒙古族牧民们在一年一度的那达慕盛会上赛马庆祝的热烈场面，表现了他们热爱生活、淳朴豪放的乐观性格。曲中涉

及了许多二胡演奏的基本技法以及特殊技法，如连顿弓、快速十六分音符、连续的换把、右手拨奏等。

也正由于《赛马》这首曲目所含的演奏技法较为全面，再结合大众对《赛马》的熟识度，所以笔者选取了这首作品，将其细致地划分成了段落和乐句，并进行了分句精讲，在每一个分句中都融入了所涉及的乐理知识，用最朴实易懂的语言详细剖析其中所含的技法难点，并且编写了针对性的练习加以辅助，其中包括节奏型、技法、练习曲及小乐曲（或名曲片段）。这样编写的目的是为了让二胡业余爱好者通过《赛马》这首作品，更加喜爱二胡、了解二胡，全面地学习二胡常用的演奏技法，做到活学活用，并且了解到如何用更科学的方法练习二胡，最终有效地提高演奏技术。

此外，为了能够满足众多二胡业余爱好者能够学习更多作品的需求，笔者在本书最后的《乐曲篇》中精选了几十首适合二胡演奏的乐曲供广大业余爱好者参考练习。愿将此书献给广大的二胡业余爱好者和学习者，为业余二胡自学教材贡献出自己的绵薄之力。

由于笔者能力水平有限，如在书中出现遗漏或错误，希望广大爱好者给予谅解与支持，并提出合理的建议与批评。

编著者

2020 年 12 月于北京

CONTENTS
目 录

CONTENTS
目　录

CONTENTS
目　录

CONTENTS
目 录

预备篇

第一章
认识二胡

二胡基本构造

二胡基本构造如图1所示。

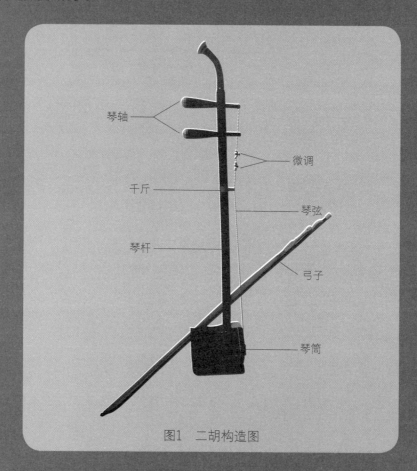

琴轴

微调

千斤

琴弦

琴杆

弓子

琴筒

图1　二胡构造图

1. 琴弦

二胡共有两根弦，粗的一根被称为里弦，也叫内弦，细的一根被称为外弦。二胡是通过琴弦的振动来发出声音的乐器，琴弦是二胡的发音体。经过几十年的乐器改革，二胡的琴弦已经由旧时的丝弦演变为当代普遍使用的钢丝弦，钢丝弦的声音更加明朗、响亮。

2. 琴筒

琴筒是二胡的共鸣体，常见形状有六角形和八角形两种，起到扩大和渲染琴弦振动的作用。

3. 琴皮

琴皮是指二胡琴筒前口蒙着的一层皮，多采用蟒皮来制作。琴皮蒙得紧则二胡音色较尖，蒙得松则二胡音色较闷。除此之外，温度及湿度也是影响琴皮松紧的重要因素。琴皮是二胡发声的重要装置，平时要注意保养，长时间不拉琴时应松掉琴弦，以减少对琴皮的压力。

4. 琴杆

琴杆是支撑琴弦、供按弦操作的重要支柱，演奏时以左手持琴杆。

5. 琴轴

琴轴是二胡调节琴弦音高的装置，常用的有木制轴和铜制轴两种。现今二胡使用较广泛的是木制琴轴，这种琴轴可以更快地调节琴弦音高，但是需要搭配微调使用。

6. 千斤

千斤一般是由蜡制棉线制成，用来拉近二胡的琴杆和琴弦之间的距离，起到固定二胡把位的作用，在千斤以上按弦是不能改变音高的。

7. 琴码

琴码是二胡振动发音的传导体，一般由木料制成。演奏时注意要将琴码端正摆放在琴皮中间的位置，琴码的质地、形状、摆放位置等都会影响二胡的音色。

8. 弓子

弓子是由弓杆和弓毛两部分构成的，长度为83~90厘米。演奏时右手持弓，弓毛置于两根琴弦中间，与弦互相摩擦发出声音。弓毛需要擦上松香才能有足够的摩擦力，练习一段时间后需要重新擦松香。

第二章
二胡基础演奏法

一、身体姿势

演奏二胡时的身体姿势分为两种，即坐式和立式。正确的姿势对于演奏二胡来说至关重要。

1. 坐式演奏

采用坐式演奏要注意以下几点要求：凳子的高度以坐下后大腿能与地面平行为宜，坐凳子的前二分之一左右，腰部挺直，上身微微前倾，双腿稍稍分开，两膝与肩同宽（如图2所示）。

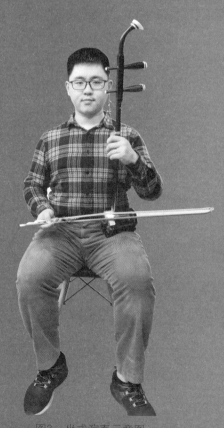

图2　坐式演奏示意图

除此之外还有一种架腿式的演奏，这种姿势比较少见。

2. 立式演奏

立式演奏常被使用在现代流行音乐当中，例如"女子十二乐坊""新民乐"组合等，所奏的音乐或轻快活泼，或欢快热烈，或火辣劲爆、动感十足。立式演奏时用腰带和琴托将琴筒固定在腰间，腰部挺直，注意身体的重心要稳定。

二、右手持弓与运弓

1. 持弓姿势

二胡的持弓方法是将右手中指和无名指从弓子的下方插入弓杆与弓毛之间，指尖微微超出一点；食指平搭在弓杆上，注意要将弓杆放在第二关节处，弓毛放在掌关节处；拇指平放在食指的第一关节处，与食指一起控制住弓杆；小指在持弓动作中不起作用，在手掌中自然弯曲即可，不可用力（如图3所示）。

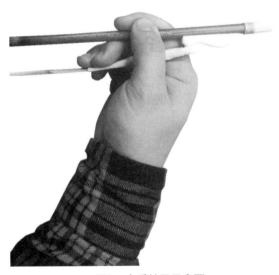

图3　右手持弓示意图

小提示｜　要特别注意在演奏内弦时，需要中指和无名指向内按压弓毛，同时拇指轻顶弓杆，防止弓杆擦到外弦上发出噪音。

2．二胡运弓方法

运弓的基本要领是以肩关节为轴，大臂带动小臂，将力传至手腕，由手腕先行，带动弓子来回运动（如图4-1、图4-2所示）。

运弓时要注意以下几点要求：

（1）弓子要贴住琴筒不能离开，运弓路线始终要与琴弦垂直；

（2）二胡是靠弓毛与琴弦摩擦振动发声的，运弓时要始终注意让弓毛贴好弦，弓子运行的路线要直，否则会影响弓毛贴弦的效果；

（3）弓子与琴弦之间摩擦力的大小要合适，摩擦力不足声音会发虚，摩擦力过大声音会发噪；

（4）在拉外弦时弓子的走向要稍稍向前，拉里弦时要稍稍向后，这样可以更好地与琴弦摩擦发声；

（5）在运弓过程中要注意在右肩、臂、肘、腕、手等各部位保持自然放松的同时，还要对弓子有一定的控制，既不能僵硬用力，也不能过于放松以至于弓子失去控制。

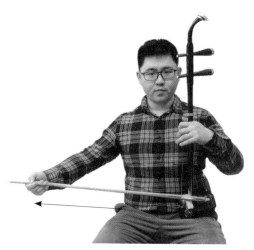

图4-1　拉弓示意图（弓子自弓根向弓尖移动）

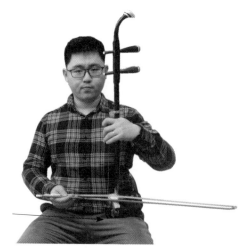

图4-2　推弓示意图（弓子自弓尖向弓根移动）

三、左手持琴与按弦

1. 持琴姿势

在演奏时，以左手持琴，将琴筒放在左大腿根部，贴住小腹，蒙有蟒皮的一端略向右前方偏斜，琴杆微微向左前方倾斜，肩膀自然下沉，左臂抬起与体侧约成40度角，虎口放在千斤下一厘米左右处，手腕保持平直，掌心呈半握拳状，拇指放松微曲，其余手指呈弧形，自然分开，指尖倾斜向下。

2. 左手按弦方法

左手按弦时需要注意以下几点要求：

（1）按弦时要注意保持手型，食指、中指、无名指按弦时手型基本一致，小指按弦时需要手腕凸出，手掌张开，小指伸直向下按弦；

（2）初学按弦时要注意起落动作以左手的掌关节运动为主，其他关节要一直保持微曲状态，不能折指（手指关节向内反弯）；

（3）手指按弦时要注意控制力度，力量过大，声音会发死、发僵；力量太小声音则会发虚；

（4）一根手指按弦时，其他手指要注意放松，手指一直用力不仅会影响音色，还很容易疲劳；

（5）手指落在弦上的一刹那力量要集中，声音发出后要迅速放松，这样演奏出来的声音才会充满弹性。

左手的按弦手型如图5所示。

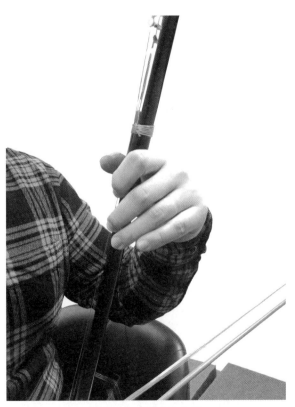

图5　左手按弦示意图

第三章
认识简谱

一、认识音符与休止符

1. 音符

用来记录音的高低及长短关系的符号被称作音符。简谱中的音符用七个阿拉伯数字来表示，分别是1、2、3、4、5、6、7，唱作do、re、mi、fa、sol、la、si。

在音符上方标记的点为"高音点"，表示将音符升高八度；在音符下方的点为"低音点"，表示将音符降低八度（如图6所示）。

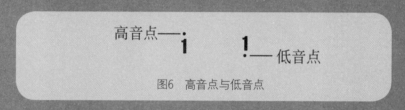

图6 高音点与低音点

音符的长度被称为时值，用"拍"来计量，按照时值可将音符划分为全音符、二分音符、四分音符、八分音符等，其中四分音符是基本音符，为一拍。

音符的时值长短用短横线来表示。记写在音符右侧的短横线称为"增时线"，每多加一根增时线，表示给基本音符多加一拍；记写在音符下方的短横线称为"减时线"，表示将其原始音符的时值缩短一半。

常用音符的时值对照如下表所示：

音符名称	音符写法	音符时值
全音符	X---	4拍
二分音符	X-	2拍
四分音符	X	1拍
八分音符	X̲	$\frac{1}{2}$拍
十六分音符	X̳	$\frac{1}{4}$拍

注：表格中的"X"可用任何音符代替。

2. 休止符

休止符是指乐曲中暂时的停顿，在简谱中用"0"表示。

在简谱中表示延长休止符时值时，会增加更多的"0"。每增加一个"0"，表示增加一拍的休止时间；而缩短休止符时值的方法和音符相同，同样是在休止符下方加短横线。

常用休止符的时值对照如下表所示：

休止符名称	休止符写法	休止符时值
全休止符	0 0 0 0	休止4拍
二分休止符	0 0	休止2拍
四分休止符	0	休止1拍
八分休止符	$\underline{0}$	休止$\frac{1}{2}$拍
十六分休止符	$\underline{\underline{0}}$	休止$\frac{1}{4}$拍

3. 附点

附点用来表示将某个音延长原来音符时值一半的时长，用小黑点记写在音符的右边偏下位置，被标记了附点的音符被称为"附点音符"。

常用附点音符的时值对照如下表所示：

音符名称	写法	时值
附点四分音符	X.	$1\frac{1}{2}$拍
附点八分音符	$\underline{X.}$	$\frac{3}{4}$拍
附点十六分音符	$\underline{\underline{X.}}$	$\frac{3}{8}$拍

4. 变音记号

变音记号也是一种可以改变音高的常用符号，用来表示升高或者降低基本音级，其具体分类如下表所示。

名称	写法	用途
升号	♯	将基本音级的音高升高一个半音
降号	♭	将基本音级的音高降低一个半音
重升号	𝄪	将基本音级的音高升高一个全音
重降号	♭♭	将基本音级的音高降低一个全音
还原号	♮	将已经升高或降低的音还原至原本音高

二、认识小节与节拍

1. 拍号

节拍是指强拍与弱拍的组合规律，也叫拍子，具体是指在乐谱中每一小节的音符总长度，常见的有四二拍、四三拍、四四拍等。在音乐中，用来表示不同拍子的记号就叫拍号，用分数的形式来表示。分数线上方的数字（分子）代表每小节的拍数，分数线下方的数字（分母）代表单位拍音符的名称。比如$\frac{2}{4}$拍中的"2"表示每小节有两拍，"4"表示以四分音符为一拍。

常用拍号如下表所示：

名称	写法	意义
四二拍	$\frac{2}{4}$	以四分音符为1拍，每小节有2拍
四三拍	$\frac{3}{4}$	以四分音符为1拍，每小节有3拍
四四拍	$\frac{4}{4}$	以四分音符为1拍，每小节有4拍
八三拍	$\frac{3}{8}$	以八分音符为1拍，每小节有3拍
八六拍	$\frac{6}{8}$	以八分音符为1拍，每小节有6拍

2. 小节与小节线

在音乐作品中，强拍和弱拍总是有规律地循环出现，从一个强拍到下一个强拍之间的部分叫作"小节"，而用来划分小节的短线叫作"小节线"，在乐曲结尾会使用一细一粗的两根纵线来表示乐曲结束，被称为"终止线"，如图7所示。

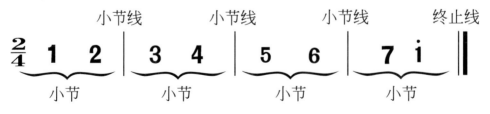

图7　小节与小节线

三、常用节奏型

常用节奏型如下表所示。

名称	写法	时值
大附点	X· X	$2\left(1\frac{1}{2}+\frac{1}{2}\right)$
后十六大附点	X· XX	$2\left(1\frac{1}{2}+\frac{1}{4}+\frac{1}{4}\right)$
小附点	X·X	$1\left(\frac{3}{4}+\frac{1}{4}\right)$
大切分	X X X	$2\left(\frac{1}{2}+1+\frac{1}{2}\right)$
小切分	X X X	$1\left(\frac{1}{4}+\frac{1}{2}+\frac{1}{4}\right)$
前八后十六	X XX	$1\left(\frac{1}{2}+\frac{1}{4}+\frac{1}{4}\right)$
前十六后八	XX X	$1\left(\frac{1}{4}+\frac{1}{4}+\frac{1}{2}\right)$
四十六	XXXX	$1\left(\frac{1}{4}+\frac{1}{4}+\frac{1}{4}+\frac{1}{4}\right)$
后半拍	0 X	$1\left(\frac{1}{2}+\frac{1}{2}\right)$

四、常用的调式与指法图

1. 常用的调式

二胡的常用调式大致有6种，分别为：D调（ **1 5** 弦）、G调（ **5̣ 2** 弦）、C调（ **2 6** 弦）、F调（ **6̣ 3** 弦）、降B调（ **3 7** 弦）、A调（ **4̣ 1** 弦）。

上述 **X X** 弦名称中的两个音分别表示二胡两根琴弦的空弦音，第一个为内弦空弦音，第二个为外弦空弦音。以 **1 5** 弦为例，就是以 **1** 为内弦空弦音，以 **5** 为外弦空弦音。

2. 常用调式指法图

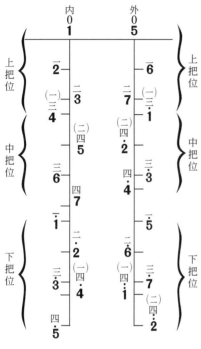

图8　D调指法图

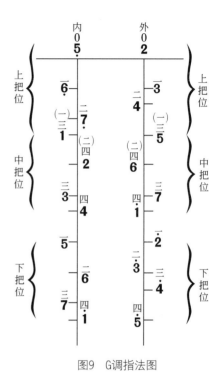

图9　G调指法图

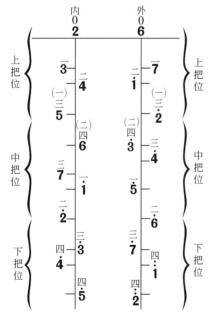

图10-1　C调指法图（正常把位）

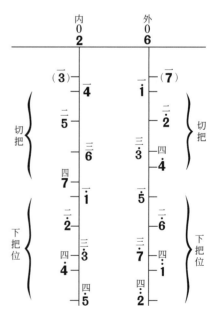

图10-2　C调指法图（切把）

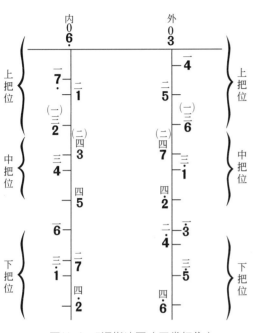

图11-1 F调指法图（正常把位）

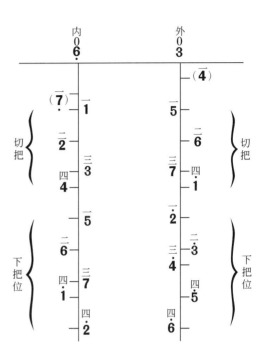

图11-2 F调指法图（切把）

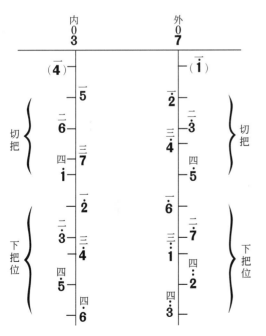

图12 ♭B调指法图

图13 A调指法图

五、其他常用记号

1. 二胡常用技法标记

（1）弓法演奏技法标记

⊓　　　拉弓，亦称出弓，即弓自弓根向弓尖移动。

∨　　　推弓，亦称入弓，即弓自弓尖向弓根移动。

⌒　　　连弓，即连线以内的音用一弓奏完。音符上无连线的用分弓演奏，即一弓奏一音。

▼　　　顿弓。

⌒▼▼　　连顿弓，用一个方向的弓法完成连线内的顿弓。

〰　　　颤弓，亦称抖弓。

（2）指法演奏技法标记

0、一、二、三、四——即空弦、左手一指（食指）、二指（中指）、三指（无名指）、四指（小指）。

tr　　　颤音。

+　　　右手指拨弦。

勹　　　左手指勾弦。

↗　　　上滑音。由低音滑向高音。

↘　　　下滑音。由高音滑向低音。

⌒　　　连线滑音。

↘　　　垫指滑音。

（3）补充符号

内　　　内弦。

外　　　外弦。

'　　　间歇记号。

2. 速度与力度记号

♩=60	每分钟60拍。	*f*	强。
♩=120	每分钟120拍。	*ff*	很强。
accel.	渐快。	*sf*	突然强。
rit.	渐慢。	*sp*	突然弱。
pp	很弱。	<	渐强。
p	弱。	>	渐弱。
mp	中弱。		
mf	中强。		

《赛马》精讲篇

第一章
学习准备

第一节 《赛马》的创作背景

　　二胡曲《赛马》由二胡名家黄海怀于1959年创作，1960年定稿。乐曲描绘了蒙古族牧民们在一年一度的那达慕盛会上赛马庆祝的热烈场面，表现了他们热爱生活、淳朴豪放的乐观性格。乐曲起伏跌宕，奔放热烈，形象鲜明。1962年3月湖北艺术学院（武汉音乐学院前身）组团赴广州参加首届"羊城花会"，黄海怀的二胡独奏《赛马》轰动羊城。1963年5月，黄海怀与其学生吴素华代表湖北省参加第四届"上海之春"全国二胡比赛，黄海怀获三等奖并获优秀新作品演奏奖，其创作的《赛马》风靡全国，这期间《赛马》由黄海怀演奏灌制密纹唱片。1964年，《赛马》被收录入上海文化出版社出版的《二胡曲十首——第四届"上海之春"全国二胡比赛新作品选集》。

第二节 《赛马》的定弦、把位与指法图

一、定弦

　　作品《赛马》是F调，内弦定d¹（钢琴上小字一组的re），外弦定a¹(钢琴上小字一组的la)，按照首调的说法就是 $\overset{\cdot}{6}$ 3弦。为了使大家能够很好地掌握这种弦法，而不与其他弦法混淆，所以在后面讲解中使用的每一首小练习曲都是用F调来演奏的，从而巩固F调的把位与指法。

二、把位与指法图

F调指法如图14所示。

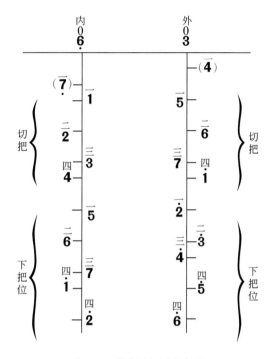

图14 F调指法图（切把）

第二章

1~40小节
（第一段）精讲

奔放、热烈地

$\frac{2}{4}$ 6· 35 | 6· 35 | 6· 35 | 6· 35 | 6535 6535 | 6535 6535 ‖

f p

6 6 6 6 | 6 6 6 6 | 6 3 1 6 | 3 6 5 3 | 2321 2321 | 2321 2321 ‖

f p [10]

6 3 1 6 | 3 6 5 3 | 2321 2321 | 2321 2321 | 2· 61 | 2· 61 ‖

f p

2· 61 | 2· 61 | 2321 2321 | 2321 2321 | 2 2 2 2 | 2 2 2 2 ‖

[20] p

6· 6 | 5 3 | 2 5 | 3 1 | 6· 6 | 5 3 | 2 5 | 3 1 |

ff mp [30]

6· 12 | 6· 12 | 6· 12 | 6· 12 | 6212 6212 | 6212 6212 | 6 6 6 | 6 — |（后略）

[40]

赛马这首乐曲热烈奔放，情绪激昂，描写了蒙古族人在那达慕盛会时赛马的热烈场景。此曲从结构上分为三段，我们用简单的字母来表示各个段落，可以使大家更加清晰地理解。

在曲式中我们通常将第一段称为A段，为第1~40小节，也可以称作主题段落。这一段落的骨干音由"$\underset{\cdot}{6}$、2、6"三个音构成，描写的是从远处看马儿们奔跑出发时的热烈场景。大家你追我赶，各显神通，混跑在一起忙得不亦乐乎，给演奏者以及观众带来了一定的冲击感。

从技法上来讲，这一段主要运用的是连弓，包括"四十六"节奏型的连弓、"后十六"大附点的连弓，以及八分音符和四分音符的分弓构成了整个段落。我们可以把第一乐段的40个小节分为五个乐句，每个乐句8个小节，这种分句方式在民族音乐作品中是十分常见的。大家可以看出：除了第五个乐句为了将乐段终止而改变了最后两小节的节奏之外，第一、三、五个乐句的节奏组合形式几乎是一样的；第二乐句中也使用了十六分音符连弓的节奏型，并且音高也和第三句中的十六分音符一模一样；第四乐句为了使音乐有一些变化，改变了节奏的形式，但是大家还是可以看出，它的骨干音还是和其他几个乐句一模一样的。从上述这些相似的音乐材料中，我们就可以清晰地看到第一乐段的内部结构了。

扫码获取
本节知识点
讲解视频

第一节　1~4小节

奔放、热烈地

$\frac{2}{4}$ 6· 　35 | 6· 　35 | 6· 　35 | 6· 　35 |
f

一、节奏型——"后十六"大附点节奏型

第1~4小节的节奏型为后十六大附点，大附点节奏型的原型是由一个附点四分音符加上一个八分音符组成的（如图15-1所示），而"后十六"大附点节奏型是它的一个变体，是由一个附点四分音符加上两个十六分音符组成的（如图15-2所示），也就是说将原来的一个八分音符拆分成了两个十六分音符，但总体的时值是不变的。

X·　X　　　　　　X·　XX

图15-1　大附点节奏型　　　　图15-2　"后十六"大附点节奏型

如上图所示，若以四分音符为1拍（《赛马》全曲都是以四分音符为1拍），那么大附点节奏型（或"后十六"大附点节奏型）的时值共为2拍。因为一个四分音符为1拍，其后的附点表示增加前面音符时值的一半，也就是$\frac{1}{2}$拍，一个八分音符（或两个十六分音符）为$\frac{1}{2}$拍，所以组合起来就是$1+\frac{1}{2}+\frac{1}{2}=2$拍。

演奏这种节奏型特别要注意的是：附点四分音符的时值要准确，一拍半的时值要恰到好处，两个十六分音符的速度要有控制，既不要过快也不要过慢，否则会造成拖拍或者抢拍，影响了乐曲本身应有的表达。

二、技法讲解

1. 外弦运弓

外弦运弓是二胡演奏中最基本的技法之一，练习时需注意弓毛在摩擦外弦时，要始终与地面保持水平状态，同时也要时刻保证弓毛与琴弦为垂直状态。我们不妨把这总结为"横平竖直"。除此之外，我们还需要注意将弓子的走向稍稍偏向右前方，这样才能使弓子与外弦充分摩擦，演奏出饱满的声音。按照这个要求进行外弦运弓，演奏出来的声音才是最好听的。

在此基础之上，我们对右手的持弓也有相对的要求。外弦空弦运弓时，需要把手腕放松，中指与无名指搭在弓毛处，拇指与食指要捏住弓杆，此时需要注意拇指、食指、中指三个手指的配合，既不能把弓子握得太紧，也不能失去对弓子的控制。

2. 连弓

连弓技法是指在一个方向的运弓中连续演奏两个或者两个以上的音符，标记为"⌒"，可适用于任何节奏型。此处的连弓运用在"后十六"大附点节奏型中，需要大家注意的是，在演奏此种节奏型的连弓时，有三个要点：

第一，演奏要连贯。在练习连弓时，一定要注意运弓平稳，音与音之间不能断开，要一气呵成，右手不能断断续续，也不能受左手换指动作的影响。

第二，分配好弓段。有很多初学者在演奏比较长的音时，总会发现到最后弓子不够用了，这就是弓子没有分配好的结果。一般来说，时值较长的音所需的弓段也会较长。例如此处"**6·**"的时值为一拍半，比后面的两个十六分音符"**3 5**"要长很多，所以我们在演奏"**6·**"时就要相对加长弓段，弓子要拉得相对长一点，"**3 5**"两个音用的弓段相对就要短。但是，我们也要注意，在演奏"**6·**"时也要记得给"**3 5**"留下足够的弓段，否则就会出现前面所说弓子不够用的情况。

第三，控制住运弓的速度。乐曲情绪的变化对运弓的速度有着重要的影响，情绪高涨的乐曲速度较快，情绪舒缓或低沉的乐曲速度较慢。由于《赛马》的情绪较为高涨，整个速度比较快，所以运弓的速度也要有所提高。

三、节奏与技法练习

外弦运弓（分弓）练习

1= F （6̣ 3弦） ♩=72　　　　　　　　　　　　　王　猛 曲

外弦运弓（连弓）练习

1= F （6̣ 3弦） ♩=60　　　　　　　　　　　　　王　猛 曲

连弓练习一（大附点）

1= F（6̣ 3弦） ♩=112

王 猛 曲

连弓练习二（后十六大附点）

1= F（6̣ 3弦） ♩=126

王 猛 曲

四、演奏小乐曲

小 星 星

[奥]莫扎特 曲

1= D（1 5弦）

| 5 | 5 | 4 | 4 | 3 | 3 | 2 | — | 5 | 5 | 4 | 4 | 3 | 3 | 2 | — |

| 1 | 1 | 5 | 5 | 6 | 6 | 5 | — | 4 | 4 | 3 | 3 | 2 | 2 | 1 | — ‖ |

渔光曲（片段）

任 光 曲

1＝ G（5̣ 2弦）

$\frac{4}{4}$ 1 — — 5̣ | 2 — — 5̣ | 5 — — 3 | 2 — — — | 3 — — 2 |

6̣ — — 2 | 1 — — 6̣ | 5̣ — — — | 6̣ — — 5̣ | 1 — 1 6̣ |

5̣ — — 3̣ 5̣ | 6̣ — — — | 5̣ — — 3 | 6̣ — 6̣ 3 | 2 — — 5̣ | 1 — — — ‖

精忠报国（片段）

张宏光 曲

1＝ G（5̣ 2弦）

$\frac{4}{4}$ 6̣· 5̣ 3̣· 2̣ | 1 2 2 3 6̣ — | 5̣ 5̣ 6̣ 1 1 2 | 3 5 2 4 3 — |

6̣· 5̣ 3̣· 2̣ | 1 2 2 3 6̣ — | 2 2 3 5 5̣ 3 | 2 1 6̣ 5̣ 6̣ — ‖

扫码获取
本节知识点
讲解视频

第二节　5~6小节

$$\overset{\sqcap}{\underline{\underline{6}}\ \underline{\underline{5}}\ \underline{\underline{3}}\ \underline{\underline{5}}}\quad \underline{\underline{6}\ \underline{5}\ \underline{3}\ \underline{5}}\ \bigg|\ \underline{\underline{6}\ \underline{5}\ \underline{3}\ \underline{5}}\quad \underline{\underline{6}\ \underline{5}\ \underline{3}\ \underline{5}}\ \bigg|$$

p

一、节奏型——"四十六"节奏型

第5~6小节的节奏型由四个十六分音符组成，我们简称为"四十六"节奏型。这四个十六分音符的总体时值为 **1** 拍，每个十六分音符的时值为 $\frac{1}{4}$ 拍。演奏这种节奏型需要注意的是，四个十六分音符的安排要均匀，保证每一个音符都要演奏清楚，切勿囫囵吞枣而演奏得模糊不清，尤其演奏连弓的四十六节奏，更需要注意右手弓段的安排与左手手指的放松。

二、技法讲解——"四十六"节奏型的快速连弓

"四十六"节奏型的快速连弓技法，也是连弓技法中的一项，并且很常用。处理这样的技法我们首先应该放慢速度，放慢速度意味着左手按弦的速度与右手的运弓速度都要放慢，速度可以限定为每秒钟演奏两个十六分音符，一弓用时为2秒，共四个十六分音符。在注意右手运弓速度的同时，还要注意左手按弦的速度不要过快，按弦的压力也不要太大，以免形成习惯，影响日后演奏的速度。要让两只手配合极为默契，保证一弓内四个十六分音符的均匀运行。

练习"四十六"的方法有很多，最基本的方法就是先读节奏，我们可以找一个比较好记的词语来对应节奏型，这样会有事半功倍的效果。我们不妨把"四十六"的节奏型用嘴读出"一条小鱼"四个字来代替，每个字代表一个十六分音符。读的时候要特别注意，四个字的时值是完全均等的，要把每个字清晰而完整地读出来。在这个练习之后，我们可以用二胡来试着练习，练习的过程中要注意，要由慢到快、循序渐进地练习。刚开始可以用每分钟60拍的速度进行练习，在按弦的过程中，每个手指不要抬得过高，以免影响速度和节奏型的均衡性、稳定性。

三、节奏与技法练习

"四十六"节奏型的连弓练习一

王　猛　曲

1= F（6̣ 3弦）　♩=72

$$\frac{2}{4}\ \overset{\sqcap}{\underline{6}}\quad \underline{\underline{6}\ \underline{5}}\quad \overset{\vee}{6}\ \bigg|\ \underline{\underline{6}\ \underline{5}\ \underline{3}\ \underline{5}}\ \bigg|\ \underline{\underline{6}\ \underline{5}\ \underline{3}\ \underline{5}}\ \underline{\underline{6}\ \underline{5}\ \underline{6}\ \dot{\underline{1}}}\ \bigg|\ \overset{\sqcap}{6}\quad -\ \bigg|\ \overset{\vee}{2}\quad \underline{2\ 1}\ \bigg|$$

"四十六"节奏型的连弓练习二

王 猛 曲

1= F（6̣ 3弦） ♩= 60

四、演奏小乐曲

八月桂花遍地开（片段）

江西民歌

1= D（1 5弦）

扫码获取
本节知识点
讲解视频

第三节　7~8小节

$$\underset{6}{\overset{\blacktriangledown}{6}}\ \underset{6}{\overset{5\ \blacktriangledown}{6}}\ \underset{6}{\overset{\blacktriangledown}{6}}\ \underset{6}{\overset{5\ \blacktriangledown}{6}}\ \Big|\ \underset{6}{\overset{\blacktriangledown}{6}}\ \underset{6}{\overset{5\ \blacktriangledown}{6}}\ \underset{6}{\overset{\blacktriangledown}{6}}\ \underset{6}{\overset{5\ \blacktriangledown}{6}}\ \Big|$$

一、节奏型——"二八"节奏型

由两个八分音符组合在一起的节奏型，我们简称为"二八"节奏型，这是非常基础的节奏型，在许多乐曲中都会运用到。"二八"节奏型的整体时值是1拍，每个八分音符的时值是$\frac{1}{2}$拍，如果我们将1秒钟作为1拍，那么在这1秒钟内就要平均演奏两个八分音符。

演奏"二八"节奏型，重要的是均匀二字，这与"四十六"节奏型有异曲同工之处，但是由于时值较长，音符较少，相对容易一些。练习时需要大家打开节拍器，调至每分钟60拍进行练习。练习时可先采用空弦进行练习，为节奏型的基本律动奠定基础，待熟练掌握后，再加入左手按弦练习，循序渐进，使两手协调一致。

二、技法讲解

1. 分弓

分弓，顾名思义，就是与连弓相对的演奏技法。分弓的特点是一弓一音，与连弓技法是完全相反的。分弓是最简单也是最基本的一种右手技法，演奏分弓时要求每一个音都能呈现出饱满的音色。最开始练习分弓时，需要用内外空弦分别进行练习，一直到音色饱满、声音纯正的时候，再逐渐加入左手的手指进行练习。

分弓比较容易出现的问题是左右手动作不匹配，一手快一手慢而造成错位。这种情况在速度较快时更易出现，此时需要放慢速度，一个音一个音地将两手动作匹配好，再逐渐加速练习。

2. 顿弓

顿弓也是二胡常用的技法之一，相比于分弓，顿弓的演奏更加短促、有颗粒性，其谱面标记为▼。这种技法需要右手的手指、手腕、手臂三者之间的配合，右手中指、无名指将弓毛抵住琴弦，拇指与食指控制弓杆的稳定，依靠手腕作爆发点，手臂跟随手腕移动的方向移动，作为支撑。

注意：在演奏顿弓时，音与音之间要完全断开，不能拖泥带水。顿弓时弓子运行的方向仍然为左右，不可以为了追求跳跃感而过于上下晃动弓子。

3. 倚音

倚音是装饰音的一种，对骨干音起到装饰的作用，通常在谱面上标记在骨干音左上方或者右上方，如$\overset{5}{\underset{6}{\frown}}$。

倚音的标记都比骨干音小，更能说明它们之间的关系。在骨干音左上方的倚音我们称为前倚音，在右上方的倚音我们称为后倚音。倚音本身不占时值，演奏时需要快速经过装饰音到达真正的骨干音上。例如，7~8小节的每组"二八"节奏的后半拍上，都有倚音。

　　要注意的是：倚音与骨干音应该连在一起，不能用分弓分开演奏。换句话说，倚音"**5**"与骨干音"**6**"应在一弓内完成。倚音"**5**"要奏得很短，然后再配合顿弓的技法，就可以更好地表现乐曲的情绪。

三、节奏与技法练习

"二八"节奏型的分弓练习

1= F（6̣ 3弦） ♩=84　　　　　　　　　　　　　　　　　　王 猛 曲

"二八"节奏型的顿弓练习

1= F（6̣ 3弦） ♩=90　　　　　　　　　　　　　　　　　　王 猛 曲

"二八"节奏型的倚音练习

1= F（6̣ 3弦） ♩=120　　　　　　　　　　　　　　　　　　王 猛 曲

四、演奏小乐曲

光明行（片段）

1= D（1 5弦）

刘天华 曲

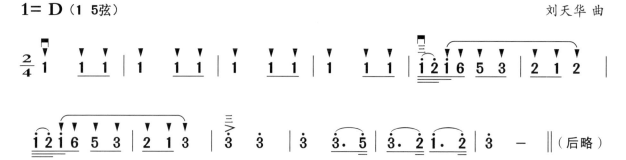

第四节　9～10小节

扫码获取
本节知识点
讲解视频

一、节奏型——"二八"节奏型

与第7～8小节节奏型相同。

二、技法讲解

1. 内弦运弓

内弦运弓是二胡演奏中最基本的技法之一，练习时注意弓毛在摩擦内弦时，要始终与地面保持水平状态，同时也要时刻保证弓毛与琴弦为垂直状态。我们也把这总结为"横平竖直"。除此之外，我们还需要注意将弓子的走向稍稍偏向右后方，这样才能使弓子与内弦充分摩擦，演奏出饱满的声音。按照这个要求进行内弦运弓，演奏出来的声音才是最好听的。

内弦空弦运弓时，需要将手腕放松，同样要把中指与无名指搭在弓毛处，拇指与食指要捏住弓杆，需要注意的是食指、中指、无名指三个手指的配合。演奏内弦时，中指与无名指要向内勾弓毛，使之与内弦充分摩擦，以发出饱满的声音。但是也要注意控制向内勾的力度，力度过大会产生噪音，过小则会导致声音发虚，甚至发出外弦的声音。除此之外，食指需要略微向内勾弓杆，用来加强弓毛对内弦的摩擦力，但需要注意不能把弓杆向内勾得太紧，以免弓杆擦到外弦，出现杂音。

2. 连弓

可参照1～4小节和5～6小节讲的连弓技法进行练习。

3. 分弓

与7～8小节分弓技法相同。

三、节奏与技法练习

"二八"节奏型内弦分弓练习

王　猛　曲

"二八"节奏型内弦连弓练习

王　猛　曲

"二八"节奏型连弓与分弓的综合练习

王 猛 曲

1= F（6̣ 3弦） ♩=72

四、演奏小乐曲

小 红 帽

巴西歌曲

1= D（1 5弦）

扫码获取
本节知识点
讲解视频

第五节　11～12小节

$$2\,3\,2\,1\quad 2\,3\,2\,1\ |\ 2\,3\,2\,1\quad 2\,3\,2\,1\ |$$
$$\boldsymbol{p}$$

一、节奏型——"四十六"节奏型

与5～6小节相同。

二、技法讲解——内弦"四十六"的快速连弓

与5～6小节的快速连弓练习方法一致，只需将外弦的连弓换成内弦即可。

三、节奏与技法练习

"四十六"节奏型的内弦连弓练习一

王　猛　曲

1= F（6̣ 3弦）♩=84

（五线/简谱 曲谱）

"四十六"节奏型的内弦连弓练习二

王　猛　曲

1= F（6̣ 3弦）♩=100

（五线/简谱 曲谱）

第六节　13～16小节

与9～12小节完全相同。

第七节　17～20小节

一、节奏型——"后十六"大附点节奏型

这里的节奏型与第1～4小节完全相同，只需要按照第1～4小节的节奏型练习即可。

二、技法讲解

1. 内弦运弓

在第9～10小节的技术点中已提到内弦运弓的技法要领，同第1小节相比，这里只需要将外弦上的音换到内弦上即可，指法是不变的。

2. 连弓

可参照第1～4小节和第5～6小节讲的连弓技法进行练习。

三、节奏与技法练习

<div align="center">

"后十六"大附点与内弦运弓的结合练习

王　猛　曲

</div>

第八节　21～22小节

与11～12小节完全相同。

第九节　23～24小节

一、节奏型

与7～8小节的节奏型完全相同。

二、技法讲解

与7～8小节的技法大致相同，只需要将外弦换到内弦来演奏即可，指法不变，而且不需要再演奏顿弓，但力度需要由弱到强。

扫码获取
本节知识点
讲解视频

第十节　25～32小节

一、节奏型——四分音符

四分音符节奏型是最常见、也是最基本的节奏型，它是由全音符（4拍）平均分成4份，取其中的1份而得来，所以叫作"四分音符"，一般情况下都是以四分音符为基本单位拍。

二、技法讲解——内外弦交替运弓

内外弦交替是一种将内弦外弦运弓混合在一起的技法，实际上前面是有所提到的，但因为全是四分音符，所以运弓需要在弓段上有明确的变化。例如第25～28小节的力度记号为 *ff*（很强），这里就需要我们用全弓、满弓来演奏，声音要扎实饱满、有气势。而在第29～32小节同样都是四分音符，但力度记号出现了变化，需要用相对较弱的力度演奏，所以弓子用的弓段就不宜过长，与之前的四小节形成对比，让乐曲富有动感活力。由此可见，四分音符的演奏方式有很多，而决定运用弓段长短的因素也有很多，要视情况而定。

三、节奏与技法练习

四分音符内外换弦练习

四、演奏小乐曲

良　宵（片段）

第十一节　33～36小节

6̣· 12 ｜ 6̣· 12 ｜ 6̣· 12 ｜ 6̣· 12 ｜

一、节奏型——"后十六"大附点节奏型

与第1～4小节、第17～20小节的节奏型相同。

二、技法讲解——"后十六"大附点（十六分音符连弓）

之前我们在1～4小节的练习曲中，练习了"后十六"大附点的连弓，在这里使用的是同样的节奏型，但是是以两个十六分音符连弓的形式呈现的，所以我们要注意这里既有分弓，又有连弓，演奏时弓段要分配好。附点四分音符"6̣·"可用半弓演奏，两个十六分音符"12"也同样用半弓演奏。演奏"6̣·"的弓速不宜过快，弓段不宜过长，因为后面的两个十六分音符需要较快的弓速，且弓段大致与前面相等。这样分配的弓段可以使我们演奏的节奏型更稳定，右手的运弓更加协调、更加从容。同时，$\frac{2}{4}$拍的强弱规律是第一拍强，第二拍弱，我们在练习的时候要有强调重拍的意识。例如这4小节的每一个"6̣·"都应该强调出来，突出乐曲热烈奔放的特点。但要注意的是，强调重音的力度不宜过大，声音要有控制，可以饱满但不能急躁。

三、节奏与技法练习

"后十六"大附点（十六分音符连弓）的练习

王 猛 曲

1= F（6̣ 3弦）　♩=84

$\frac{2}{4}$ 1̇ 6 5 3 ｜ 5 － ｜ 1̇ 6 5 3 ｜ 2· 6̣1 ｜ 2 － ｜ 2 3 2 ｜ 6̣· 1̣6̣ ｜

5 6̣5̣3̣ 5̣3̣ ｜ 2· 6̣1 ｜ 1 － ｜ 3 5 6 1̇ ｜ 5 － ｜ 3 5 6 1̇ ｜ 3· 6̣5̣ ｜

3 － ｜ 3 5̣ 6̣ ｜ 1̇· 6̣1 ｜ 5 6̣1 3 6̣1 ｜ 5· 3̣2 ｜ 6̣1 2̇ 3̇ ｜ 1̇ － ‖

第十二节　37～38小节

一、节奏型——"四十六"节奏型

与第5～6、11～12、15～16、21～22小节相同。

二、技法讲解——"四十六"节奏型的连弓

与5～6、11～12、15～16、21～22小节相同。

第十三节　39～40小节

一、节奏型——二分音符

在一个四分音符的后面加上一条增时线得出的音符，时值为 **2** 拍，这种节奏型是很常见的，也是最基本的节奏型之一，它是由全音符（**4** 拍）平均分成2份，取其中的1份而得来，所以叫作"二分音符"。

二、技法讲解

1. 保持音

上方有"－"标记的音被称为保持音，要与指法符号的一指区分开，演奏时要用较大的分弓演奏，短横线表示演奏的时值要饱满，且不要加重音，这种技法的练习难度并不大，只需要演奏者在演奏时注意即可。

2. 二分音符的长音

演奏二分音符的长音一定要注意是将一个音演奏两拍，而不是演奏成两个四分音符，换句话说就是要将一个音保持两拍。演奏时注意运弓要平稳，不要出现杂音。

三、节奏与技法练习

综合节奏练习（嘎达梅林）

1=F（6̣ 3弦）

三宝 曲

四、演奏小乐曲

雪 绒 花

1= D（1 5弦）

[美]理查德·罗杰斯 曲

第三章
41～88小节
（第二段）精讲

欢乐地

$\frac{3}{4}$ 3 | 6·1 | 5. 3 | 5 6 i | 6 — | 3 6·1 | 5 3 |

p

tr

2 3 6 5 | 3 — | 5 6·1 | 1· 6 | 2 3 6 5 | 3 3 2 |

f p

[50]

1· 2 3 5 | 6 6 | 2 3 1 | 6 — | 3 3 3 6 i | 5 5 5 5 3 |

tr

5 5 6 i 2 i | 6 6 6 6 | 3 3 3 6 i | 5 5 5 5 3 | 2 2 3 6 5 |

[60]

3 3 5 3 6 | 5 5 5 6 i | 1 1 1 1 6 | 2 2 3 6 5 | 3 3 5 3 2 |

1 6 1 2 3 2 3 5 | 6 5 6 i 5 6 5 3 | 2 3 2 1 2 1 6 1 | 6 6 | 0 6 1 3 | 0 6 1 3 |

[70] 拨奏

0 2 7 2 | 6 3 1 3 | 0 6 1 3 | 0 6 1 3 | 0 2 7 2 | 6 3 1 3 | 0 6 1 3 |

[80]

0 6 1 3 | 0 2 7 2 | 6 3 1 3 | 0 5 3 2 | 1 2 1 6 | 2 2 3 1 | 6· (35) | (后略)

本曲的第二段是第41~88小节，这一段的音乐非常具有歌唱性，与第一段的热烈情绪有着比较大的区别，形成了鲜明的对比。

为了方便理解，我们把这一段与第一段（A段）区别开来，可以称其为B段。在这一段中，音乐的节奏型比A段舒缓了很多，好像在描写赛马者的心情是如此的欢乐，尤其是在那达慕这样重大的盛会上，如此热烈的场面更是让人难忘。

这一段落同时也是一个充满了变奏的段落，在这48个小节中，以16个小节为一个小段，共分为三个小的部分，我们用小写的字母b加上数字来表示各个部分，分别为b1、b2、b3。

b1部分（第41~56小节）主要为歌唱性非常强的长旋律，其中运用了三度打音的技法，仿佛是在模仿蒙古短调，是一个相对抒情的段落。b2部分（第57~72小节）的旋律与b1部分就是变奏关系，大家通过对比可以发现，b2部分和b1部分的音几乎是完全一样的，只是在b1旋律的基础上改变了节奏型，或者在原有音的基础上加上了更加复杂的音，形成新的部分。这一部分主要运用的是连顿弓和快弓的技法，模仿了赛马者高超的骑术以及马儿灵巧地越过重重障碍的画面，这也是赛马竞技时最精彩的场面。b3部分（第73~88小节）同样是一个变奏的部分，但是把主要旋律交给了伴奏的扬琴声部，二胡在这一段运用了拨弦手法，转而变为伴奏，使听者充分感受到蒙古族小伙儿们的朴实与彪悍，烘托出更加热烈的音乐气氛。

小贴士

颤音和波音两种技法与这节课所学的三度打音技法比较相近。

颤音与三度打音同样是两个音快速地多次交替，但它们之间的区别是，三度打音的两个音的关系为三度，而颤音为二度，如"1212121"。而波音则是只在两个音之间交替一次，如"121"。

扫码获取
本节知识点
讲解视频

第一节　41~56小节

欢乐地

（乐谱）

一、节奏型——小附点节奏型

小附点节奏型是由一个附点八分音符加上一个十六分音符组成的（如图16所示），时值为大附点节奏型的一半，总体时值为1拍。

$$\mathbf{X.\quad \underline{X}}$$

图16　小附点节奏型

这种节奏型的特别之处是前长后短，多用于表现一些热烈、欢快、热闹的气氛和情绪，具有跳跃和不稳定的特性，可以推动音乐加速进行。

练习或者处理这种节奏型时，方法与处理大附点节奏型的方法相同，先把小附点平均分成四个十六分音符，然后将前面的三个十六分音符连成一组，最后一个十六分音符单独一组，这样前长后短的特点就会显现出来。分组之后要进行慢练，一定要注意按照一定的速度来练习，不要凭自己的喜好随意改变速度，否则达不到练习效果。

最后特别要注意的是：附点八分音符的时值要准确，要奏得恰到好处；十六分音符的速度要有控制，既不要过快也不要过慢，否则会造成拖拍或者抢拍，影响乐曲本身应有的表达。

二、技法讲解

1. 换把

换把是二胡重要的演奏技法之一，也是演奏技法中相对比较难掌握的一种。换把是指左手虎口从琴杆上的一个点逐渐滑向另一个点的移动过程，简单来说，换把的种类大致有以下几种：

（1）同指异音的换把

　　用同一个手指在琴弦上的两个把位间移动而演奏出两个及以上的音，这样的换把就是同指异音换把。

　　这种换把方式一般不用抬指，直接用按弦的手指向上或向下滑动到下一个音的位置即可。练习时要注意在换把时虎口不要太紧，否则会有滑不动的感觉。此外，在同指换把时很容易带出滑音。在情绪舒缓、意境优美的乐曲中换把带有少许滑音可以使旋律更加婉转，但是在速度较快、情绪激烈的乐曲中再带有滑音就会显得拖泥带水了，而且也会影响演奏速度。所以，同指换把时一定不能随意加滑音，要与乐曲所表达的思想感情相契合。

　　向上或向下换把时，左手手腕会有一个下压或上提的动作，在快速换把时，这个动作可以省去，以免拖慢动作的速度。向下换把动作如图17-1～图17-3所示，向上换把动作如图18-1～图18-3所示。

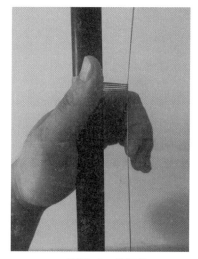 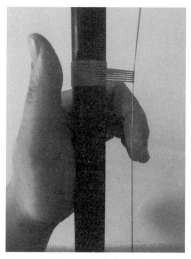 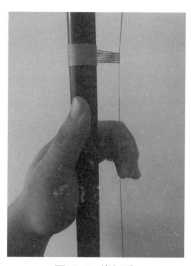

图17-1　换把前　　　　　　图17-2　准备下滑　　　　　　图17-3　换把后

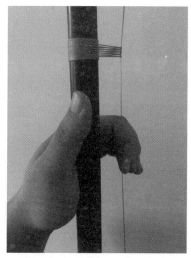 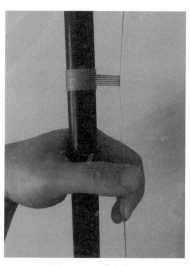 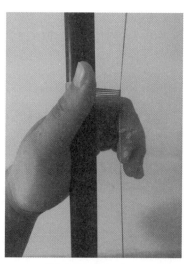

图18-1　换把前　　　　　　图18-2　开始上滑　　　　　　图18-3　换把后

（2）异指同音的换把

异指同音换把是指用不同的手指先后分别按住同一个位置，继而演奏出相同的音。

此种换把在曲目当中的应用较少，主要用来表现一些比较特殊的效果，如《空山鸟语》中模仿鸟叫的段落。

（3）异指异音的换把

异指异音换把是指用不同的手指先后在两个不同的把位中按音，继而演奏出不同的音。

这种换把方式也很常用，在练习中需特别注意的是换把前后两音要非常连贯，不能有空隙。要做到这一点，就需要我们换把和换指的动作衔接非常迅速，前音的手指不能离弦过早，否则就会使得两音之间出现一个不应该有的空弦音。

向下换把动作如图19-1～图19-3所示，向上换把动作如图20-1～图20-3所示。

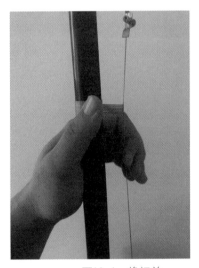 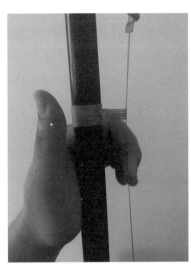 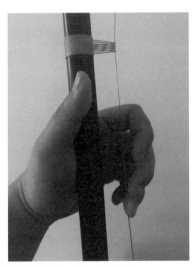

图19-1　换把前　　　　　　　图19-2　准备下滑　　　　　　图19-3　换把后

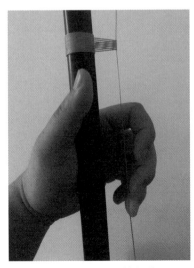 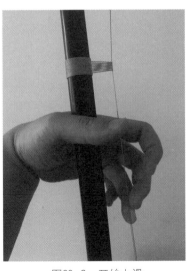 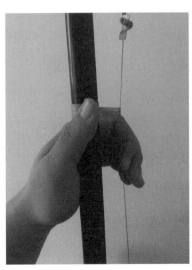

图20-1　换把前　　　　　　　图20-2　开始上滑　　　　　　图20-3　换把后

　　这三种类型是换把技法的核心。换句话说，只要掌握了这三种类型的换把，基本上就解决了换把的问题。要想真正掌握换把技法，不论哪一种类型的换把，核心难点就是需要"准确"二字。而在练习换把的过程当中，我们需要找到相应的"把位感"，这个"把位感"包括了从一点移动到另一点的虎口的准确性，也包括了每一个把位中，手指之间指距的准确性。我们要在脑海中清晰地意识到每一个把位中内外弦上所有音的位置。

　　在练习换把的过程中还要注意这几点：

　　第一，虎口不要把琴杆夹得过紧，按弦的手指也需要相对放松，以免影响换把的流畅性。

　　第二，琴弦上每一个把位的指距是有变化的。音区由低到高，手指间的距离会逐渐缩短；由高到低，手指间的距离会逐渐变大。

　　第三，练习时多采用媒介音来找音，这样练习会对音准的把握更有帮助。

　　第四，换把是一个需要长期练习的技术点，需要有足够的耐心，不要急于求成。

2. 三度打音（颤音）

　　三度打音是一种以三度音程的根音为基音，并按照一定的频率及速度循环演奏三度旋律音程的技法，谱面标记为"*tr*"。具体演奏方法为其中较低音的手指按弦后不抬起，较高音的手指迅速一抬一放地多次交替，直到该音时值演奏满为止。例如三度音程"1-3"，其演奏的实际效果为"1313131……"。这种演奏技法的音乐风格性很强，多用于蒙古、西藏等少数民族地区的歌曲中，《赛马》是典型的蒙古风格乐曲，使用这样的装饰可以体现出作品的地域风格。

　　在练习打音的过程中要注意以下几点：

　　首先，频率不宜过快，但也不宜过慢，要根据演奏者先前选用的速度来决定打音频率的快慢。

　　其次，按基音的手指不要动，打音的手指要放松，密度要均匀，音与音之间的间隙要适当。

　　最后，一定要看清谱面上写的三度打音是大三度打音还是小三度打音，注意打音时的音准。

　　打音的手型示范如图21-1~图21-3所示。

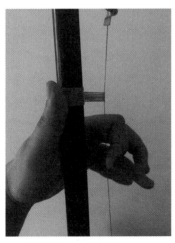 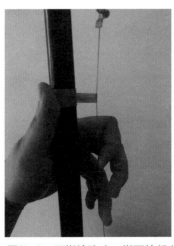 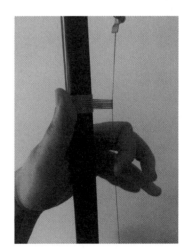

图21-1　一指按弦　　　　　　图21-2　三指按弦（一指不抬起）　　　　　　图21-3　三指抬起

3. 揉弦

揉弦是二胡演奏中的高级技法，二胡之所以魅力十足，是与揉弦技法密不可分的。然而，揉弦是二胡技法中比较难掌握的一项，需要科学的方法以及正确有效的练习，再加上持之以恒的精神才可以修成正果。在这里简单地跟大家说一下揉弦的技术应该怎么练习，以及在什么地方应该运用揉弦技术。

揉弦技术该怎么练习呢？揉弦就是用手指改变琴弦振动的幅度，从而影响或改变音高的技术。首先，我们要放松自己的左臂，左手呈半握拳状态，保持放松的手型；其次，以手腕与虎口为支撑，手指的每一个关节都应该挺立起来，手指保持垂直状态按在琴弦上；再次，手指在琴弦上上下运动，仿佛在琴弦上"揉"或者"滚"，改变琴弦的振幅；最后，加上右手平稳的运弓，我们就能听到类似"波浪"似的音，揉弦便成功了。

揉弦的手型示范如图22-1~图22-3所示。

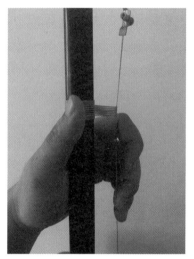 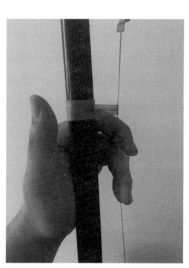 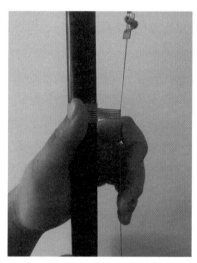

图22-1　二指按弦　　　　　　图22-2　手指向上滚动　　　　　图22-3　手指滚动回原位

建议大家在练习揉弦时，要由慢到快、循序渐进地练习，参考速度为每秒一次上下运动，一弓做3~4次即可。再次强调：练习时的速度不宜过快，手指、手腕、虎口三者的配合要默契，揉弦的手指要有重心感，不要偏离重心，出现"波浪"似的音要能听清"波浪"的个数，这样的练习才是有效果的。

乐曲的什么地方适合用揉弦呢？可以说揉弦的技术，在任何时候都可以运用得到，无论曲子的情绪是悲是喜，速度是快是慢，都可以加入揉弦的技术。这很大程度上取决于演奏者的水平，水平高的，相对技术好，可以加入揉弦的地方就多，乐曲表现得就更加丰富，层次更深。那么对于初学者来说，什么地方应该用到揉弦呢？我想长音或者慢弓对于初学者来说无疑是个合适的运用方向。例如《赛马》开头的四个"**6.**"，时值为1拍半，相对较长，就可以运用揉弦来烘托草原赛马时紧张而热烈的气氛。

三、节奏与技法练习

同指异音换把练习一

王 猛 曲

1= F（6̣ 3弦） ♩=60

（曲谱）

同指异音换把练习二

王 猛 曲

1= F（6̣ 3弦） ♩=64

（曲谱）

同音异指换把练习

王 猛 曲

1= F（6̣ 3弦） ♩=72

异音异指换把练习

王 猛 曲

1= F（6̣ 3弦） ♩=126

三度打音练习

王　猛 曲

揉弦练习

王　猛 曲

注：此练习曲中除空弦音外的每个音都可以添加揉弦。

四、演奏小乐曲

良　宵（片段）

1＝ D（1 5弦）

刘天华 曲

略激动地

（后略）

扫码获取
本节知识点
讲解视频

第二节 57~72小节

（五线谱简谱旋律）

一、节奏型——"前八后十六"节奏型

"前八后十六"节奏型是由一个八分音符加上两个十六分音符组成的（如图23所示），由于八分音符在前，两个十六分音符紧跟其后，所以称之为"前八后十六"节奏。这种节奏型的总体时值等于一个四分音符（一拍），具有跳跃、灵动的特点，多用于表现热烈欢快的气氛以及活泼好动的形象，在乐曲中使用率较高。

$$\underline{X\ \ X\ X}$$

图23 "前八后十六"节奏型

要想演奏好这种节奏型，需要注意两个方面：

第一，心里律动。由于"前八后十六"属于组合类型的节奏，所以明确节奏型的时值是非常重要的。此节奏型是由一个八分音符（0.5拍）加上两个十六分音符（0.25拍+0.25拍）组成的（1拍），尤其要注意，演奏八分音符的速度不要过慢，十六分音符的速度不要过快，否则会失去节奏型本该拥有的跳跃感。又由于都采用分弓演奏，所以两个十六分音符的长短要控制好，否则会破坏节奏型内部的平衡，导致乐曲得不到正确的表现。

第二，弓段与弓速的配合运用。因为这种节奏型是由八分音符与十六分音符组合而来的，所以对弓段与弓速的要求是比较高的。在演奏这首乐曲的时候，八分音符运用的弓速很快，使用的弓段较长，要用弓根至弓中的部位演奏，这也是为了给后面的十六分音符留出更多的余地。相对于八分音符，十六分音符的弓段就要用得稍短一些，而弓速要比八分音符的弓速快，这也是因为其本身时值的缘故，练习时可以根据节拍器的速度进行练习。

二、技法讲解

1. 连顿弓

在第一段中，我们曾经提到过分顿弓。演奏分顿弓要短促、有颗粒性，在谱面上用小倒三角写在音符的上方进行表示。这种技法需要右手的手指、手腕、手臂三者之间的配合，右手中指、无名指将弓毛抵住琴弦，拇指与食指控制弓杆的稳定，依靠手腕作为爆发点，手臂跟随手腕移动的方向移动，作为支撑。

相比之下，连顿弓的技法有异曲同工之处，所不一样的是弓法的演奏方向，连顿弓是将多个顿弓的音在一个弓法方向中完成的技法，所以连顿弓在谱面上的标记是在分顿弓的基础上，将音用连线连起来，如 $\overset{\frown}{\underset{.}{5}\ \overset{\triangledown}{\underset{.}{5}}}$，这是其与分顿弓最大的不同之处。

2. "四十六" 节奏型的分弓演奏——快弓练习（拉弓开始）

我们在第一节中提到过"四十六"节奏型的连弓技法，分弓的"四十六"节奏型的演奏技法与连弓有所不同。分弓的"四十六"节奏型练习起来要比连弓的"四十六"困难一些，要求肌肉的协调度高，两手的配合要好，又由于是分弓练习，也比连弓更要强调颗粒性。《赛马》这首乐曲是描写蒙古族人在那达慕大会上赛马时的热烈场景，所以"四十六"节奏型的快速分弓是必不可少的，也是本曲的难点，需要大家多多练习。

那么我们怎么去解决这个难点呢？我认为，大家只要做到以下几点定能攻破难关。

第一，耐心与恒心。练习这样快速的技法时我们一定要先慢练，慢练的目的是为了能够让自己的肌肉形成记忆，两手的配合逐渐纯熟。有位著名的二胡教授曾经说过："要想'快'到家，得先'慢'到位。"这个"慢"就是指慢练，可见慢练对二胡的快速演奏技术是多么的至关重要。但慢练需要我们有足够的耐心与恒心，冰冻三尺非一日之寒，要有持之以恒的精神，方可练有所成。

第二，找到科学的练习方法。这里所说科学的练习方法指的是适合自己的练习方法，每个人的生理条件不同，文化程度不同，接受与理解知识的速度不同，基于种种的不同，我们并不是要求所有人都按照一种练习模式来练习，大家可以通过练习，了解自己的成果后，总结出一套适合自己的练习模式，从而达到既定目标。

第三，要学会放松。在难度相对较高的二胡曲中，经常会有比较长的快板段落，其中含有大段密集的"四十六"分弓。如果用力过大，我们演奏时没有多久就会手臂酸痛，无法完整演奏。针对这个问题，我们在练习时需要学会适当的"偷懒"。

左手在按弦时，要学会只有按弦的手指用力，其余手指放松，这样四根手指轮换着工作和休息，才能有足够的力量持续演奏，这也被称作手指的独立性。要做到这一点，同样需要进行从慢到快的练习，逐渐感受每根手指独立按弦，其余手指放松的过程，逐步做到在快速演奏时也可以迅速放松按完弦的手指。

右手在运弓时，我们同样需要学会放松，可以通过缩短弓段、利用弓子本身重量贴弦等方式，使用能够满足音色的最小力量演奏。有时力量过大反而会影响音色、互相抵消等，起到相反的作用。

最后，一些真诚的话语与练习提示。有的朋友可能对于练习二胡还是没有一个标准，有许多朋友也许会有疑问，快弓技术到底练多久才可以练好？但这个问题是无法回答的，因为每个人的个体是不一样的，机能、悟性以及对自己的要求标准也是不一样的。我们的练习最好每天都可以进行，练习的时间因人而异，重要的是效率，只有这样我们才会得到一个相对满意的结果。

在这里附加一套练习方法供大家参考，每天投入一个小时的练习为最佳，在这一个小时中可以用如下方法练习：

第一步：使用10分钟来练习空弦的十六分音符，节拍器速度从每分钟60拍增至132拍，速度由慢到快，记住每一遍都要循序渐进、由慢到快，重点关注十六分音符的颗粒性与饱满度。

第二步：使用20分钟来练习乐曲中带有"四十六"节奏型分弓的片段，速度极慢，每分钟40拍，重点关注音准与节奏以及两手的配合与协调。

第三步：使用15分钟用中速练习，速度为每分钟80～100拍。在关注两手的配合、音符的颗粒性与饱满度的基础上，更要关注音准与节奏。

第四步：最后15分钟。如果第三步的80～100拍已经练习纯熟，音准、节奏、颗粒性与饱满度都已达到要求，可以再用每分钟100～132拍的速度进行练习，如果没有达到要求，则依旧以每分钟80～100拍的速度练习进行巩固。一般来说，坚持一个星期，只要方法正确、科学练习，便可以小有所成。

三、节奏与技法练习

"前八后十六"节奏型的练习

1= F（6̣ 3弦）　　　　　　　　　　　　　　　王 猛 曲

连顿弓综合练习

1= F（6̣ 3弦）♩=120　　　　　　　　　　　王 猛 曲

（简谱乐谱，略）

"四十六"快速分弓基础练习

王 猛 曲

1= F（6̣ 3弦）♩=40~132

（简谱乐谱，略）

"四十六"快速分弓提升练习

1= F（6̣ 3弦）♩=40-132

王 猛 曲

扫码获取
本节知识点
讲解视频

第三节　73～88小节

拨奏

0 6̣ 1 3 | 0 6̣ 1 3 | 0 2 7̣ 2 | 6̣ 3 1 3 | 0 6̣ 1 3 |

[80]

0 6̣ 1 3 | 0 2 7̣ 2 | 6̣ 3 1 3 | 0 6̣ 1 3 | 0 6̣ 1 3 | 0 2 7̣ 2 |

6̣ 3 1 3 | 0 5 3 2 | 1 2 1 6̣ | 2 2 3 1 | 6̣· (3 5) | （后略）

一、节奏型——"后半拍"节奏型

"后半拍"节奏型如图24所示。

0 X

图24 "后半拍"节奏型

　　这种类型的节奏型运用很多，特点是前半拍休止，后半拍演奏。对于这样的节奏型，一定要注意的是前后两个半拍，也就是休止与演奏的时值一定要统一一致，千万不要"休短奏长"（休止时值过于短，造成后半拍的抢拍），也不要"休长奏短"（休止时值过于长，造成后半拍演奏时值无法与前面均等）。

　　曲中从73小节一直到88小节始终是以这样的节奏型表现的，此时作为一个伴奏的声部，在演奏的过程中，心中要有主旋律的支持，这样的方法有利于拨奏节奏型的稳定，不至于过快或过慢。

　　要注意的是第75、79小节中的"**7̣**"音，手指的按弦一定不要按在"**1**"音的位置上，一指的位置需要偏上一点。第85小节中的"**5**"音，要延伸四指按住琴弦，以保证音准。

二、技法讲解——右手拨弦

　　右手拨弦也是二胡常用的技法，其基本演奏方法是用右手的食指（或中指）拨奏二胡的内弦。需要注意的是，拨奏时右手手腕与手臂不要僵硬，力度不宜过小亦不宜过大，力度过大过小都会影响拨弦时的音色，要做到自然放松。在演奏快速的乐曲时，拨弦的幅度不要太大，以免影响拨弦的速度。在拨弦开始前和结束后要注意和拉奏的衔接，不能拖拍子，还要注意放弓子的位置。

三、节奏与技法练习

"后半拍"节奏型的拨弦练习

1= F（6̣ 3弦） ♩=60-132

王 猛 曲

右手拨奏

2/4 6̣ 6̣ | 0 6̣ 1 6̣ | 6̣ 6̣ | 0 6̣ 1 6̣ | 0 6̣ 1 6̣ | 0 6̣ 1 6̣ | 0 6̣ 1 6̣ |

0 6̣ 1 6̣ | 1 2 | 0 6̣ 1 2 | 1 2 | 0 6̣ 1 2 | 0 6̣ 1 2 | 0 6̣ 1 2 |

0 6̣ 1 2 | 0 6̣ 1 2 | 6̣ 3 | 0 1 2 3 | 6̣ 3 | 0 1 2 3 |

0 6̣ 1 3 | 0 6̣ 1 3 | 0 6̣ 1 3 | 0 6̣ 1 3 | 2 7̣ | 0 2 7̣ 2 |

2 7̣ | 0 2 7̣ 2 | 0 2 7̣ 2 | 0 2 7̣ 2 | 0 2 7̣ 2 | 0 2 7̣ 2 |

6̣ 3 1 3 | 6̣ 3 1 3 | 6̣ 3 1 3 | 6̣ 2 1 2 | 0 5 3 3 | 1 2 1 6̣ |

0 5 3 2 | 1 2 1 6̣ | 0 5 3 2 | 1 2 1 6̣ | 2 2 3 1 | 6̣ 6̣ ‖

第四章
88~118小节
（第三段）精讲

第三段（第89~118小节）是根据第一段的旋律变化而减缩再现的段落，我们可以把这段称为A'。大家可以清楚地看到，A段中标志性的"后十六"大附点和"四十六"两种节奏型这时也再次出现了。

这一段是全曲的最高潮部分，主要运用了连续换把、高把位的快弓、颤弓、拨弦等技法，描写赛马者一鼓作气、奋勇向前地冲到终点，最终赢得比赛的场景。我们可以看出，从第105小节开始，乐曲出现了4小节的后十六节奏型，这样的节奏与马蹄声非常相似。第109小节开始，"后十六"节奏变成了"四十六"节奏，到第113小节又变成了密集的颤弓，这种节奏的改变非常形象地表现出了在赛马的冲刺阶段是，马蹄声越来越急促的情景。除了节奏之外，音高的变化对乐曲情绪的推进也起到了非常重要的作用。从105小节开始，音高处于一个非常低的位置，逐渐越来越高，最终在113小节将乐曲推向了最后的高潮。紧接着，随着一声拨弦，结束了这热烈的场面，让人回味无穷。

第一节　88～92小节

拉奏

$$\widehat{3\ 5} \mid 6\cdot\quad \widehat{3\ 5} \mid \widehat{6}\cdot\quad \widehat{3\ 5} \mid 6\cdot\quad \widehat{3\ 5} \mid \widehat{6}\cdot\quad \widehat{1\ 2} \mid$$

一、节奏型——"后十六"大附点节奏型

　　大附点节奏型在之前是有所讲述的，它由一个附点四分音符（1.5拍）加上一个八分音符（0.5拍）组成，时值共两拍。而后十六大附点改变了后半部分的节奏型，由原来的八分音符换成了两个十六分音符，总体时值没有改变，只是形式上发生了变化。

二、技法讲解——"后十六"大附点（十六分音符连弓）

　　"后十六"大附点节奏型的连弓演奏在第一段中有所讲述，是在一弓之内完成演奏的。而在88～92小节中，是用分弓演奏这种节奏型的，即附点四分音符为一弓，两个十六分音符的连弓为一弓。

　　在第88小节中的"后十六"大附点节奏型的演奏需要特别注意，其中附点四分音符为拨弦演奏，从后面的两个十六分音符起开始拉奏直到乐曲结束，其衔接一定要连贯、从容。总体来说用分弓演奏这种节奏型要比连弓容易，只要控制好弓速，演奏时值长的音符用的弓速比时值短的音符要慢，这类技法的难点就会迎刃而解。

三、节奏与技法练习

"后十六"大附点分弓练习

1= F（6̣ 3弦）

王　猛　曲

$$\frac{2}{4}\ \widehat{3\ 5} \mid 6\cdot\ \widehat{5\ 3} \mid 2\cdot\ \widehat{1\ 2} \mid 3\cdot\ \widehat{2\ 3} \mid 6\cdot\ \widehat{3\ 5} \mid 6\cdot\ \widehat{5\ 3} \mid 2\cdot\ \widehat{1\ 2} \mid 3\quad - \mid$$

$$3\cdot\ \widehat{3\ 5} \mid 6\cdot\ \widehat{5\ 3} \mid 2\cdot\ \widehat{1\ 2} \mid 3\cdot\ \widehat{2\ 3} \mid 1\cdot\ \widehat{6\ 1} \mid 2\cdot\ \widehat{2\ 3} \mid 7\cdot\ \widehat{7\ 1} \mid 6\quad - \mid 6\cdot \parallel$$

第二节　93～96小节

一、节奏型

"四十六"节奏型、"二八"节奏型、"后十六"大附点节奏型在前面段落中已经讲解过。

二、技法讲解

1. "四十六"节奏型的分弓演奏（推弓开始）

这种技法在第二段中有所讲述，而且这对于刚刚学习二胡的演奏者来说是有一定的难度的，只是想在这里强调一下此处与第二段中提到的相同技法的一点点区别。这一点区别就是在弓法的方向上，第二段中的快弓是以拉弓开始演奏的，而这里是以推弓开始演奏的，其他的内容是不变的。由于大家平时大部分还是以拉弓开始，偶尔以推弓起弓，非常容易不适应，出现拉着拉着弓法乱了的情况。出现这样的情况时，就需要把速度放慢，熟悉后再逐渐加快。

2. 快速内外换弦

内外换弦技法本身并不太难，所谓内外换弦就是内外弦有规律或者无规律地交替、变换演奏。但是快速的内外换弦就有了相当的难度，这种技法主要与"四十六"节奏型相结合。在《赛马》中有几处内外换弦的技法，需要大家特别注意。

在处理内外换弦的技法时，首先要做到对弓子有一定的控制，在这个基础上我们再来谈技法。练习这种技法时，手指、手腕、手臂要有高度的配合，例如从内弦换到外弦时，右手的中指、无名指要放松下来，拇指与食指以及手腕、手臂发挥作用，同时稍微向外移动摩擦外弦，这样由内弦向外弦的换弦就完成了。当要从外弦换到内弦时，右手的中指、无名指向内轻勾，控制弓毛贴住内弦，拇指与食指以及手腕、手臂发挥作用，同时稍微向内侧移动摩擦内弦，这样由外弦向内弦的换弦就完成了。需要注意的是，在快速换弦中，手臂内外前后摆动的幅度不要太大，以免影响换弦速度以及两手的契合度。在快速的换弦中，我们建议：移动幅度小，双手配合好，有太极中"四两拨千斤"的感觉。

三、节奏与技法练习

以推弓开始的换弦练习一

王 猛 曲

1= F（6 3弦） ♩=60~120

以推弓开始的换弦练习二

王 猛 曲

1= F（6 3弦） ♩=60~120

四、演奏小乐曲

剑舞（片段）

1＝F（6 3弦）

古代剑舞

$\frac{1}{4}$ 0 5 | 1 5 | 6 7 6 5 | 3 2 3 5 | 6 1 5 6 | 1 7 6 5 | 3 6 | 3 6 3 5 | 6 1 5 6 |

1 0 1 | 3 6 | 3 6 3 5 | 6 5 6 | 0 5 6 | 1 5 1 | 6 5 6 | 0 6 5 | 3 5 |

3 4 | 3 2 1 3 | 2 0 3 | 5 6 4 3 | 2 3 2 1 | 6 5 6 1 | 2 0 3 | 5 6 4 3 | 2 3 2 1 |

6 5 6 1 | 2 1 2 | 0 1 | 2 3 2 | 0 1 | 2 3 5 | 2 1 6 | 2 3 5 | 2 1 6 |

2 3 2 1 | 2 3 2 1 | 2 1 6 1 | 2 2 | $\frac{2}{4}$ 7 — | 6 — | 5 — ‖

奔驰在千里草原（片段）

1＝F（6 3弦）

王国潼、李秀琪 曲

欢快、跳跃地

$\frac{2}{4}$ 6 6 1 3 3 5 | 6 6 5 3 3 5 | 6 1 | 1 2 | 3 3 3 3 | 6 6 1 3 3 5 |

6 6 5 3 3 5 | 3 5 | 1 | 2 3 2 1 6 | 1 1 6 6 | 5 5 3 3 | 6 1 5 |

6 1 6 5 3 0 | 3 2 1 2 3 2 3 5 | 6 5 3 5 6 6 5 1 | 3 3 2 1 2 3 | 6 6 0 ‖ （后略）

第三节　97～100小节

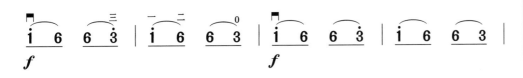

与93～96小节基本相同。

第四节　101～104小节

扫码获取
本节知识点
讲解视频

一、节奏型——"二八"节奏型

同之前所讲部分相同。

二、技法讲解——异音异指换把

这种类型的换把在之前是介绍过的，是三种核心换把技法中的其中一项，具体方法是用不同的手指分别在不同的把位上先后按弦发音。这种技法的难点是需要把握两个把位中不同手指移动的距离，以此保障音准。

在101～104四个小节中，运用到的异音异指换把出现了4次。例如第101小节的第二拍"6"音到"3"音，就是从一把位的二指换到二把位的三指，紧接着第102小节的第一拍"1"音到"6"音，是从第二把位的一指换到第一把位的二指。这样多次的换把就形成了一个连续异音异指换把的技术难关，在练习时可以采用以下方法：

第一，采用媒介音，通过音与音之间的关系进行找音。

第二，在需要换把的位置上做记号，用来辅助音准。

三、节奏与技法练习

异音异指的换把提升练习（瑶族舞曲）

刘铁山、茅 沅 曲

1= F（6̣ 3弦）

第五节　105～108小节

渐强

一、节奏型——"前八后十六"节奏型

同之前所讲"前八后十六"技法部分相同。

二、技法讲解——异音异指过渡换把

此处与之前所讲的换把内容相同，但是有一点需要注意，在快速换把的过程当中，异音异指的换把难度加大了。因为在快速十六分音符的节奏型中，异音异指的换把技法对手指的换把精确度要求很高，而且此处的换把是在后半拍的两个十六分音符上，需要提前准备换把的动作，但准备的时间很短，很容易在换把的过程中由于手指没有换到位，造成音不准或是两手配合不当等问题。在这里建议大家放慢速度进行练习，仔细体会换把时把位和手指间的距离，直到感觉可以准确掌握换把的位置为止。

扫码获取
本节知识点
讲解视频

第六节 109～112小节

$$3\ 2\ \dot{1}\ 2\ 3\ 2\ 1\ 2\ |\ \dot{3}\ 2\ \dot{1}\ 2\ 3\ 2\ 1\ 2\ |\ 3\ 2\ \dot{1}\ 2\ 3\ 2\ 1\ 2\ |\ 3\ 2\ \dot{1}\ 2\ 3\ 2\ 3\ 5\ |$$

〔110〕

一、节奏型——"四十六"节奏型

与之前所讲"四十六"节奏型内容相同。

二、技法讲解——高把位连续快弓演奏

第109～112小节是在下把位的连续快弓，最重要的是要做到"轻按、轻拉、动作小"。其技术难点在于要把这些短促的音符演奏得干净利落、有颗粒性，做到"强而不噪，弱而不虚"。练习时注意两手的配合要得当，左右手要协调，切勿紧张死板。左手按弦的手指离琴弦不要太远，以免影响速度。持弓的右手手腕与手臂的配合要灵巧，快速运弓时要尽量控制住弓子。

此外，还要注意此处音域较高，弓子与琴弦的摩擦力要适当小一些，保持高音区的音色干净，摩擦力过大非常容易出现噪音。

三、节奏与技法练习

高把位快速"四十六"节奏型的练习

王 猛 曲

1= F（6̣ 3弦） ♩=60～126

$$\dfrac{3}{4}\ \dot{1}\ \dot{1}\ \dot{1}\ \dot{1}\ \dot{1}\ \dot{1}\ \dot{1}\ \dot{1}\ \dot{1}\ \dot{1}\ \dot{1}\ \dot{1}\ |\ \dot{2}\ \dot{2}\ \dot{2}\ \dot{2}\ \dot{2}\ \dot{2}\ \dot{2}\ \dot{2}\ \dot{2}\ \dot{2}\ \dot{2}\ \dot{2}\ |\ \dot{3}\ \dot{3}\ \dot{3}\ \dot{3}\ \dot{3}\ \dot{3}\ \dot{3}\ \dot{3}\ \dot{3}\ \dot{3}\ \dot{3}\ \dot{3}\ |$$

$$5\ 5\ 5\ 5\ 5\ 5\ 5\ 5\ 5\ 5\ 5\ 5\ |\ \dot{1}\ \dot{1}\ \dot{2}\ \dot{2}\ 3\ 3\ 2\ 2\ \dot{3}\ 5\ |\ \dot{1}\ \dot{1}\ \dot{2}\ \dot{2}\ 3\ 3\ 2\ 2\ \dot{3}\ 5\ 5\ |$$

$$6\ 6\ \dot{1}\ \dot{1}\ 2\ 2\ \dot{1}\ \dot{1}\ 2\ 2\ 3\ |\ 6\ 6\ \dot{1}\ \dot{1}\ 2\ 2\ \dot{1}\ \dot{1}\ 2\ 2\ 3\ 3\ |\dfrac{2}{4}\ \dot{1}\ 2\ 3\ 2\ \dot{1}\ 2\ 3\ 2\ |$$

$$\overline{3\,2\,1\,2}\ \overline{3\,2\,1\,2}\ |\ \overline{3\,5\,3\,2}\ \overline{3\,5\,3\,2}\ |\ \overline{1\,2\,3\,2}\ \overline{1\,2\,3\,2}\ |\ \overline{1\,2\,3\,2}\ \overline{3\,5\,3\,2}\ |$$

$$\overline{1\,2\,3\,2}\ \overline{3\,5\,3\,2}\ |\ \overline{3\,5\,3\,2}\ \overline{1\,2\,1\,2}\ |\ \overline{3\,5\,3\,2}\ \overline{1\,2\,1\,2}\ |\ \tfrac{3}{4}\ \overline{1\,2\,3\,2}\ \overline{3\,5\,3\,2}\ \overline{1\,2\,3\,2}\ |$$

$$\overline{1\,2\,3\,2}\ \overline{3\,5\,3\,2}\ \overline{1\,2\,3\,2}\ |\ \overline{6\,1\,2\,3}\ \overline{2\,1\,6\,5}\ \overline{6\,1\,2\,3}\ |\ \overline{6\,1\,2\,3}\ \overline{2\,1\,6\,5}\ \overline{6\,1\,2\,3}\ |$$

$$\overline{3\,2\,1\,2}\ \overline{3\,2\,1\,2}\ \overline{3\,2\,1\,2}\ |\ \overline{3\,2\,1\,2}\ \overline{3\,2\,1\,2}\ \overline{3\,2\,1\,2}\ |\ \overline{3\,5\,3\,2}\ \overline{3\,5\,3\,2}\ \overline{3\,5\,3\,2}\ |$$

$$\overline{3\,5\,3\,2}\ \overline{3\,5\,3\,2}\ \overline{3\,5\,3\,2}\ |\ 3\ -\ -\ |\ 3\ -\ -\ \|$$

第七节　113～116小节

扫码获取
本节知识点
讲解视频

一、节奏型——四分休止符

休止符在简谱中用 **0** 来表示，也就是我们俗称的"空拍"。四分休止符的休止时长对应着四分音符的演奏时长，此曲是以四分音符为一拍，所以四分休止符也表示休止一拍。

二、技法讲解——颤弓

颤弓是右手的一种常用技法，是利用弓子左右短促、快速地摆动，形成密集的重复音型，在谱面上用"〃"来表示。演奏颤弓时手臂需要形成"上紧下松"的状态，大臂的部位相对紧张，以起到支撑的作用；小臂、腕部要相对放松，这样才能使颤弓的演奏能够灵巧且坚持得更久。

颤弓有强弱之分，弱颤弓一般在弓尖部位演奏，密度较大，弓段较短，一般可以用来渲染安静、梦幻的场景；而强颤弓则相反，一般在比弓尖稍偏中弓的位置演奏，密度相对较小，弓段较长，一般描写热烈、激动的场景。乐曲《赛马》最后的七拍颤弓可运用强颤弓来表现马儿即将到达终点而奋勇冲刺的激烈场面。

三、节奏与技法练习

颤弓练习

王 猛 曲

1= F（6̣ 3弦）♩=60

内　　　　　　　　　内　　　内　外　外
0
4/4 6̣ — — — ｜ 6̣ — — — ｜ 2 — — — ｜ 3 — 5 — ｜ 6̣ — — — ｜ 6̣ — — — ‖

由慢渐快　♩=126

四　二　　　　　　　　　　　　　　四　二　　　　　　二
2/4 0 1̇ 6 5 ｜ 6 — ｜ 6 1̇ 6 5 ｜ 6 — ｜ 6 1̇ 6 5 ｜ 3 — ｜ 3 7 6 5 ｜

0　　　　　　　　二　一　　V 0　二　一　0　　二　一　四　二　V　0　二　一
3 — ｜ 3 7 6 5 ｜ 3 3 2 2 5 3 3 3 ｜ 6 6 5 5 1̇ 1̇ 6 6 ｜ 5 5 3 3 6 6 5 5 ｜

四　二　二　一　V 三
1̇ 1̇ 6 6 2 2 1̇ 1̇ ｜ 3 2 1̇ 2 3 2 1̇ 2 ｜ 3 2 1̇ 2 3 2 1̇ 2 ｜ 3 — ｜ 3 — ｜ 3 — ｜

三　　　　三　二　一　二　二　一　　0　一　三　二　一　二
3 — ｜ 3 2 ｜ 1̇ 2 ｜ 6 5 ｜ 3 5 ｜ 3 2 ｜ 1̇ 2 ｜

二　一　0　一　二　二　四　0　二　二　四　0　0　二
6 5 ｜ 3 5 ｜ 6 6 ｜ 1̇ 3 ｜ 6 6 ｜ 1̇ 3 ｜ 3 2 ｜

一　二　0　一　二　二　三　三　二　一　二　0　一　三
1̇ 2 ｜ 6 6 ｜ 1̇ 3 ｜ 3 2 ｜ 1̇ 2 ｜ 6 6 ｜ 1̇ 3 ｜

二　　二　　三　　一　　二　　三　　七　　　　
2 — ｜ 2 — ｜ 3 — ｜ 1̇ — ｜ 2 — ｜ 3 — ｜ 6 — ｜ 6 — ｜ 6 — ｜ 6 — ‖

四、演奏小乐曲

光明行（片段）

刘天华 曲

1= D（1 5弦）

全部用颤弓演奏

$\frac{2}{4}$ 5 3.2 | 1. 2 | 3.2 1.2 | 1. 2 | 3 5.6 | 1 16 | 5. 6 | 5. 6 |

3 2 3 | 3 2 7 6 | 7. 2 | 7 6 5 7 | 6. 2 | 7 6 5 6 | 5 — | 5 — ||（后略）

第八节　117～118小节

扫码获取
本节知识点
讲解视频

一、技法讲解——拨外弦、拉内弦

　　拨外弦、拉内弦是一种二胡演奏中较为特殊的技法，在谱面上左手拨奏用"＋"再加上内外弦双音来表示。具体演奏方法是在拨奏外弦的同时拉内弦，形成一种点线结合式的音响效果。在本曲中只在最后一小节中使用，用来渲染热烈的气氛。练习这种技法时要注意，左手拨弦和右手运弓的起始一定要同时进行，不能错开，以达到完美的效果。

二、节奏与技法练习

拨外弦、拉内弦的练习

王 猛 曲

1= F（6 3弦）　♩=90～120

$\frac{2}{4}$ 3 6 | 3 6 | 3 6 | 3 6 | 3 6 666 6 | 0 3 6 | 3 6 666 6 | 0 6 1235 | 3 6 6 6 |

三、演奏小乐曲

迷胡调（片段）

1＝ G（5̣ 2弦）

鲁日融　编曲

小快板 ♩＝120

开朗、欢快、有力地

奔驰在千里草原（片段）

1= F（6̣ 3弦）

王国潼、李秀琪 曲

欢快、跳跃地

乐曲篇

- 流行经典
- 外国歌曲
- 传统名曲

流行经典

美 人 吟

（电视剧《孝庄秘史》片尾曲）

张宏光 曲

暗　香

（电视剧《金粉世家》主题曲）

三宝曲

江山无限

（电视剧《康熙微服私访记》主题曲）

赵季平 曲

凉　凉

（电视剧《三生三世十里桃花》片尾曲）

谭　旋曲

1= C（2 6弦）

敢问路在何方

（电视剧《西游记》主题曲）

许镜清 曲

渴 望

（电视剧《渴望》主题曲）

1=♭B（3 7弦）

雷蕾 曲

♩=90 中速稍慢

向天再借五百年

（电视剧《康熙王朝》主题曲）

张宏光 曲

贝加尔湖畔

<div align="right">李 健 曲</div>

红　颜　旧

（电视剧《琅琊榜》插曲）

赵佳霖 曲

1= C（2 6弦）

清平乐·禁庭春昼

（电视剧《长安十二时辰》插曲）

1= G（5̣ 2弦）

赵亮棋 曲

三寸天堂

（电视剧《步步惊心》片尾曲）

严艺丹 曲

春天的故事

王佑贵 曲

茉 莉 花

1= G（5̣ 2弦）　　　　　　　　　　　　　　江苏民歌

中速　亲切地

月光下的凤尾竹

施光南 曲

玛 依 拉

新 疆 民 歌
王洛宾 整理改编

1= D（1 5弦）

活泼、热情

掀起你的盖头来

维吾尔族民歌
王洛宾 整理改编

1= D（1 5弦）

绒　花

（电影《小花》插曲）

王　酩曲

1= G（5 2弦）

沂蒙山小调

李 林 曲

1=♭B（3 7弦）

（乐谱）

我的祖国

刘 炽 曲

1= G（5 2弦）

优美、亲切地

速度快一倍

（乐谱）

青春舞曲

1= G（5̣ 2弦）

新 疆 民 歌
王洛宾 整理改编

中板

$\frac{2}{4}$ 3 2 7 1 3 2 1 7 | 6 6 4 3 | 3 2 7 1 3 2 1 7 | 6 6 6 6 |

6 6 2 4 3 6 4 | 3 3 2 3 | 3 2 7 1 3 2 1 7 | 6 6 4 3 | 3 2 7 1 3 2 1 7 |

6 6 6 6 ‖: 6.1 1 1 1 1 7 | 6.1 7 6 7 | 7 1 2 4 3 2 1 7 | 6 6 6 :‖

南 泥 湾

1= G（5̣ 2弦）

马 可 曲

中速

$\frac{2}{4}$ 5 5 5 6 1 | 3. 2 1 6 | 2 2 2 3 5 | 1. 6 5 | 1 6 3 | 2 — |

5 5 5 6 1 | 3. 2 1 6 | 2 2 2 3 5 | 1. 6 5 | 2 3 1 6 | 5 — |

5 5 3 2 2 3 | 5 5 3 2. 3 | 1 1 6 5 5 6 | 1 1 6 5. 6 | 1 1 6 1 3 | 2. 3 |

6 6 5 3 5 | 1 5 0 :‖ 1 1 6 1 3 | 2. 3 | 6 6 5 3 5 1 6 | 5 — ‖

小 白 杨

1= D （1 5弦） ♩= 120

士 心 曲

温暖、自豪地

十五的月亮

1= G（⁵ 2弦）

石铁源、徐锡宜 曲

真挚、深情地

难忘今宵

王酩 曲

1= G（5̣ 2弦）

九九艳阳天

高如星 曲

1= D（1 5弦）♩= 76

渔 光 曲

（电影《渔光曲》插曲）

任 光 曲

1= G（5̣2弦）

（此处为五线谱/简谱乐曲，包含大量音符标记）

说句心里话

士 心 曲

1= D（1 5弦）♩= 62

十送红军

朱正本 曲

Fine

一二三四歌

臧云飞 曲

咱当兵的人

臧云飞 曲

浏 阳 河

1= G（5 2弦）

唐璧光 曲

中速　深切热情地

枉 凝 眉

（电视剧《红楼梦》主题曲）

王立平 曲

1= G（5̣ 2弦）

♩= 68

我和我的祖国

秦咏诚 曲

1= G（5̣ 2弦）

我爱你，中国

郑秋枫 曲

1= G （5 2弦）

中速

在那桃花盛开的地方

1= G（5 2弦）

中速 深情地

铁 源 曲

牧 羊 曲

（电影《少林寺》插曲）

1= G（5̣ 2弦）

王立平 曲

♩= 76　中速　优美地

精忠报国

1= G（5̣ 2弦）

张宏光 曲

送　别

<center>（电影《城南旧事》插曲）</center>

<center>[美]约翰·P.奥德威 曲</center>

外国歌曲

小　星　星

1= D（1 5弦）

[奥]莫扎特 曲

樱　花

1= F（6̣ 3弦）

日本民歌

红 蜻 蜓

1= G（5̣ 2弦）　　　　　　　　　　　　　[日]山田耕筰 曲

喀 秋 莎

1=♭B（3 7弦）　　　　　　　　　　　　　[苏]勃兰切尔 曲

中速

莫斯科郊外的晚上

1= F（6̣ 3弦）　　　　　　　　　　　　　[苏]索洛维约夫·谢多伊 曲

行板　稍快

雪 绒 花

（电影《音乐之声》插曲）

1= D（1 5弦）　　　　　　　　　　　　　　　　　　　　[美]罗杰斯 曲

中速

$$\frac{3}{4}\ \ 3\ -\ 5\ |\ \dot{2}\ -\ -\ |\ \dot{1}\ -\ 5\ |\ 4\ -\ -\ |\ 3\ -\ 3\ |$$

$$3\ 4\ 5\ |\ 6\ -\ -\ |\ 5\ -\ -\ |\ 3\ -\ 5\ |\ \dot{2}\ -\ -\ |$$

$$\dot{1}\ -\ 5\ |\ 4\ -\ -\ |\ 3\ -\ 5\ |\ 5\ 6\ 7\ |\ \dot{1}\ -\ -\ |\ \dot{1}\ -\ -\ |$$

$$\dot{2}\cdot\ \underline{5}\ 5\ |\ 7\ 6\ 5\ |\ 3\ -\ 5\ |\ \dot{1}\ -\ -\ |\ \dot{6}\ -\ \dot{1}\ |$$

$$\dot{2}\ -\ \dot{1}\ |\ 7\ -\ -\ |\ 5\ -\ -\ |\ 3\ -\ 5\ |\ \dot{2}\ -\ -\ |$$

渐慢

$$\dot{1}\ -\ 5\ |\ 4\ -\ -\ |\ 3\ -\ 5\ |\ 5\ 6\ 7\ |\ \dot{1}\ -\ -\ |\ \dot{1}\ -\ 0\ \|$$

桑塔·露琪亚

意大利民歌

1= D（1 5弦）

友谊地久天长

苏格兰民歌

1= G（5 2弦）

小 红 帽

1= D（1 5弦）

巴西歌曲

摇 篮 曲

1= G（5̣ 2弦）

[奥]舒伯特 曲

山 楂 树

（电影《山楂树之恋》主题曲）

1＝ F（6̣ 3弦）

慢速　轻柔地

[苏]罗德金 曲

红 河 谷

加拿大民歌

1= G（5̣ 2弦）

中速

啊，朋友再见

意大利民歌

1=♭B（3 7弦）

自由、豪放、潇洒地

Memory

[英]安德鲁·劳埃德·韦伯 曲

1= G（5̣ 2弦）

♩. = 60

传统名曲

良 宵

1= D（1 5弦）

刘天华 曲

♩=66 如歌地

〔40〕

5 5 6̇ 2̇ | 7 6 5 | 5. 6̇ | 3̇ 2̇ 1̇ | 1̇. 2̇ | 7 6 5 5 |

f

3 2 1 | 1. 2 | *tr* 1̇ 1̇ 1̇ 1̇ | 6̇ 3̇ 7̇ 2̇ | 1̇ 1̇ 1̇ 2̇ | *tr* 1̇ 1̇ 1̇ 1̇ |

〔50〕

6̇ 5̇ 1̇ 7̇ | 6̇ 5̇ 3̇5̇6̇5̇ | 3̇ 2̇ 1̇2̇3̇2̇ | 1̇ 5̇ 7̇ 6̇ | 5̇ 5̇ 3̇ 6̇ | 5̇ 1̇ 2̇ 3̇ |

5̇ 1̇ | 6̇ 1̇ 6̇ 5̇ | 3̇ 5̇ | 1̇ 2̇ | 3̇5̇3̇2̇ 1̇2̇3̇5̇ | 2̇ 2̇ | 3̇ 2̇ | 5̇ 3̇ | 2̇ 1̇ |

〔60〕 渐慢

6̇ 2̇ | 7̇ 6̇ | 5̇ 5̇ 3̇ 2̇ | 1̇ 2̇ 1̇ | 3̇. 2̇ 1. 2 | 1 — ‖

剑 舞

1= F（6̣ 3弦） 古典剑舞

1/4 0 5 | 1̇ 5 | 6 7 6 5 | 3 2 3 5 | 6 1̇ 5 6 | 1̇ 7 6 5 | 3 6̣ | 3 6 3 5 | 6 1̇ 5 6 |

1̇ 0 1̇ | 3 6̣ | 3 6 3 5 | 6 5 6 | 0 5 6 | 1̇ 5 1̇ | 6 5 6 | 0 6 5 | 3 5 |

3 4 | 3 2 1 3 | 2 0 3 | 5 6 4 3 | 2 3 2 1 | 6̣ 5 6̣ 1 | 2 0 3 | 5 6 4 3 | 2 3 2 1 |

6 5 6 1 | 2 1 2 | 0 1 | 2 3 2 | 0 1 | 2 3 5 2 1 6 | 2 3 5 2 1 6 |

2 3 2 1 | 2 3 2 1 | 2 1 6 1 | 2 2 | 2/4 7 — | 6 — | 5 — ‖: 1/4 5 1 6 5 | 3 5 6 1 |

5 6 5 | 0 1 1 3 | 5 6 5 | 0 2 2 3 | 5 6 5 | 0 6 6 3 |

5 6 5 | 0 2 2 3 | 5 6 5 | 3 6 5 | 3 5 6 1 | 6 5 3 | 5 1 6 5 | 3 5 6 1 |

3 5 6 1 | 6 5 3 | 5 5 | 0 5 5 2 | 3 4 3 | 0 4 3 2 | 1 6 1 |

0 5 5 2 | 3 4 3 | 0 4 3 2 | 1 2 1 | 6 2 1 | 6 1 2 3 | 2 1 6 |

1 3 2 1 | 6 1 2 3 | 6 1 2 3 | 2 1 6 | 1 1 | 0 3 2 1 | 6 2 | 7 6 |

6 1 6 5 | 3 5 6 | 7 | 6 | 5 :‖ 3 5 6 | 5 5 | 5 5 | 5 ‖

八月桂花遍地开

1= D（1 5弦）

江西民歌

行板　亲切、热情地

$\frac{2}{4}$ (5. 6 i 2 | 6 5 3 | 5. 2 3 5 | 1 5 6 1) | i. 6 5 | 6 5 6 i |

6. 5 6 i | 5 — | 5. 6 i | 6 5 3 | 5. 2 3 5 | 1 — |

5. 6 5 3 | 2 1 2 | 5 6 i 5 3 | 2 1 2 | 5. 6 i | 6 5 3 |

5. 2 3 5 | 1 — | i 2 i 6 5 5 | 6 i 5 6 i | 6. 5 6 i | 5 — |

5. 6 i 2 | 6 i 5 6 3 | 5. 2 3 5 | 1 — | 5 6 i 5 3 | 2 1 2 |

5 6 i 5 6 5 3 | 2 3 2 1 2 | 5 3 5 6 i 6 i 2 | 6 i 6 5 3 23 | 5 6 5 3 5 2 3 5 | 1 — |

流畅、舒展地

i. 3 | 2. 3 i 6 | 5 — | 5 3 | 6. i | i 6 5 6 |

5 — | 5 3 5 | 6. i | i 6 i | 2 3 2 i 2 | 3. 5 |

3. 5 | 6 i 6 | 2 — | 2 | 3 2 | i 0 0 3 2 | i |

6. i 6 5 | 3 | 2 3 | 5. 6 5 3 | 5 2 3 5 | 1 — | 1 — |

扫码获取
本节知识点
讲解视频

赛　马

黄海怀　曲
沈利群　改编

1= F（6̣ 3弦）

奔放、热烈地

光 明 行

1= D（1 5弦）

刘天华 曲

奔驰在千里草原

1= F（6̣ 3弦）

王国潼、李秀琪 曲

金珠玛米赞

注："金珠玛米"即"解放军"之意。

河南小曲

1= A（4 1弦）

刘明源 曲

慢板 舒展自豪地

演奏提示：

　　⅗ 为甩弓符号，一般用于拉弓。演奏时弓子拉到弓尖处手腕急速地抖一下，奏出两个同音来。如"⅗5"实际演奏效果近似于"5·5555"。∿ 在二胡曲谱中为不揉弦符号。

迷 胡 调

1= G（5̣ 2弦）

<div align="right">鲁日融 编曲</div>

演奏提示:

（1）标有"↓"的"**7**"比平均律的"**7**"略低，比"♭**7**"略高。"↑**4**"比"**4**"略高，比"♯**4**"略低。

（2）演奏慢板乐段中的"i̇·ii i↓7♮7｜＼6 5 4 20"均用同一指，在向下移把时做回滑动作奏出，应力求自然，避免生硬。

陕北抒怀

1= C（2 6弦）

陈耀星、杨春林 曲

二泉映月

华彦钧　演奏谱
杨荫浏　记谱

江 河 水

东北民间乐曲
黄 海 怀 移植

一 枝 花

民 间 乐 曲
张式业 改编

1= C（2 6弦）

慢速　稍自由地

慢板 ♩=72 深切地

〔10〕

赛马
二胡自学从入门到高手
154